李昆武作品

李昆武 绘著

# 伤痕

生活·讀書·新知 三联书店

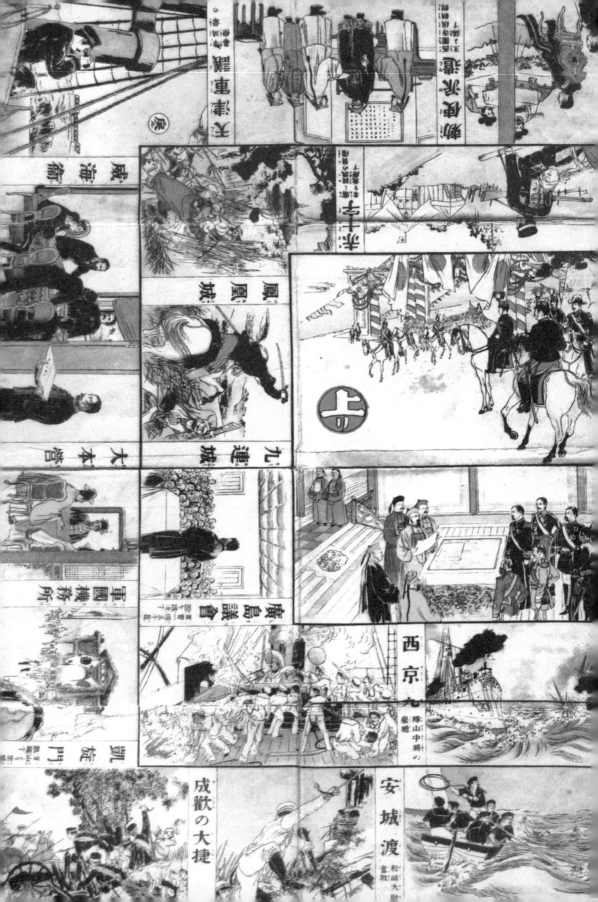

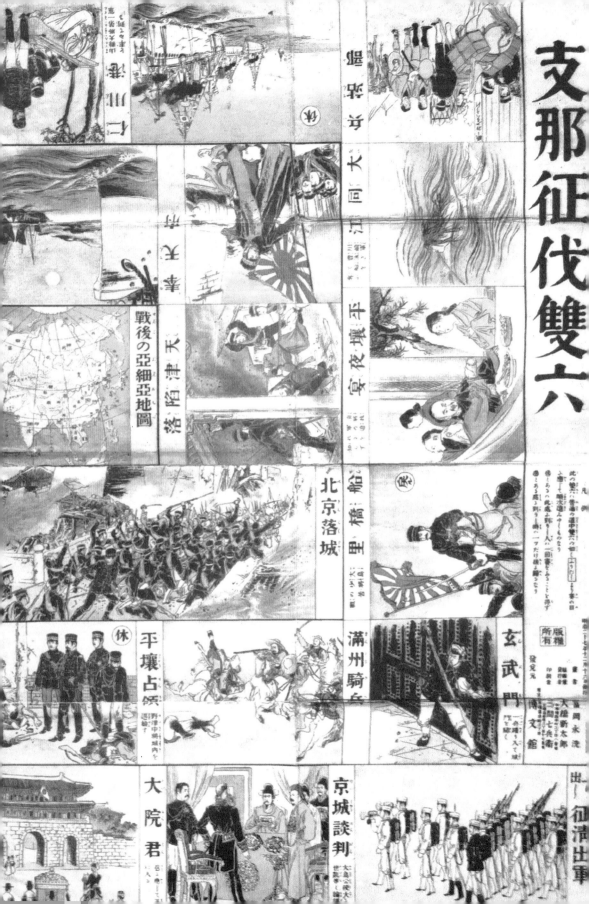

# 《伤痕》创作手记

<div align="right">——代序</div>

2005年,我受法国达高出版社之约,开始绘制长篇自传体漫画《一个中国人的一生》三部曲(又称《从小李到老李》)。2010年,该书法文版出版并取得成功,先后获得若干奖项,并有多种文字版本面世。然而,我内心其实非常期望"小李和老李"能够早日回到家乡,与自己的同胞见面。

终于,今年5月份,我得到了一个弥补缺憾的机会。三联书店的编辑和我见面,约定由三联书店出版《一个中国人的一生》中文版,同时希望我能够继续创作出新的"兼具历史感、戏剧张力和中国式幽默"的作品,并鼓励我坚持草根视角,透过小人物的经历折射中国历史、文化及社会的巨大变迁。这对我来说又是一次巨大的挑战。就这样,在现有的几部画稿素材中反复甄选之后,决定第一本的创作首先从《伤痕》开始。

正式动笔之前,我就预感到这本书画起来会很累,果然,当自己真正进入"剧情",体验到的不是"很累",而是"太累",甚至"超累"!体力上的劳累能够被自己多年来锻炼出来的能力所化解,心灵上的劳累却难以抚平,创作素材与现实生活相互交织,感性瞬间与理性思辨激烈碰撞。好几次都想放弃了!然而,随着时间的推移,自己不仅没能停下来,反而像是背后有一只推手,画得更快,要求更高了。这里面有内部和外部两个原因。

主要的内因在于,这本书是根据我和家人的亲身经历创作而成。书中提到并多处使用的历史纪实照片和资料,也确为日军随军记者在侵华期间拍摄、制作,且数量巨大,达几千张之多,包括照片集、纪念册、画报、地图等。在翻译、整理这批资料的过程中,我和亲人记忆深处的伤痕也意外地被揭开……

其实每个普通的中国人、中国家庭背后都承载着太多故事。走在大街上,我的岳父肖庆钟是个极其平常的老人,如果不是因为他那只拄着拐杖才能够站立的单腿,人们的目光或许不会在他略显沧桑又不失坚毅的面容上停留片刻。假如能够有选择,老人确实希望自己能够度过平淡而安宁的一生。然而,战争中的人们被剥夺了选择的权利。在1938年的昆明大轰炸中,他失去了左腿和三位亲人。

伤痛太深。对于当时的情景，老人在很多年里缄默不谈。

至于外部原因，画稿动笔之时并没有时局的影响，但到了今年七八月间，越来越多的信息透过各种媒介传递到手中的笔尖上来。周围一些人的言行对我触动很大。有些历史，人们不该忘却，更不容曲解。如今还健在的抗战亲历者已经越来越少，作为亲历者的后代，尤其是还意外得到了与家庭经历直接相关的日本人记录的战争资料，我觉得无可回避地要承担一份责任。

对于任何一场战争来说，手无寸铁的平民百姓都是最无辜的。据社科院卞修跃博士历时四年的考证和计算，抗战期间，中国平民遭日本侵略者残害死伤者达2300多万人。

1942年，面对战争带来的人间惨剧，蒋兆和先生创作了中国画人物长卷《流民图》。画面没有直接出现烧杀抢掠的侵略者形象，而是通过一个个满面愁容、疲惫不堪、倒地而息的人物群像，揭示了侵略者给中华民族造成的国破家亡的毁灭性创伤。我个人非常推崇蒋兆和先生。自己虽为草根画家，能力有限，但也希望"手握秃笔，为民写真"，为历史存照。

2012年，是我的同乡聂耳先生诞辰100周年。在创作遇到困难、最疲惫的时候，我会选择放下笔陪我的老母亲到院子里散散步、聊聊天，有时还会哼唱几句聂耳时代的老歌、军歌给自己打气。我是个握画笔的，也是个在战场上扛过枪的老兵，没办法，这就是自己人生的"主旋律"！这些歌曲是时代的印记，更是记忆刻在我生命中的情结。

现在，《伤痕》即将面世，我不知道读者会怎样评价它。1998年，纪念日军轰炸昆明60周年之时，我终于说服岳父讲述了他的故事，并以版画配文的形式再现了整个过程。文章在《春城晚报》刊登之后，老人长出一口气，说卸下了心底的一块大石。今天，合上书稿，放下画笔，我也觉得卸下了心底的一块大石。

其实，释怀的最好方法就是回忆。不能触碰的伤口才是最疼的。对于中国人如此，日本人亦如此。

李晶武

2012年10月

# 目 录

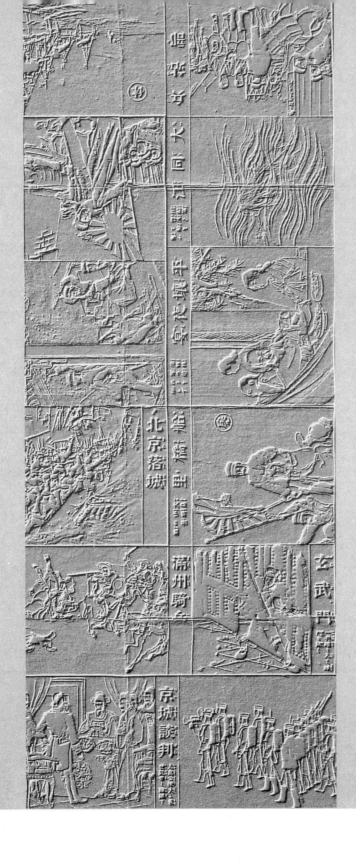

# 引子

老李师!

喂!老李师!

老李师!你听见没?!

什么事?!我正忙着呢!

再忙也得休息呀！来，吃碗红糖鸡蛋。

吃什么红糖鸡蛋？！我又不是孕妇。

谁说孕妇才能吃？人家网上的健康专家说了，男人吃红糖鸡蛋是补钙的。

妻子和女儿都不叫我的名字，而是调侃为"老李师"。而我也戏称她"人"或"仁"。其实她姓肖。

老李师，该洗头了。一天到晚臭烘烘的。

老李师！妈！我走了！

玲玲，换下来的衣服泡在洗衣机里了吗？

仁，干脆我今天不画了，我们去翠湖溜溜？或者大观楼也行，有半年没去过了吧？

改天怎么样？今天我想在家把电脑课程复习一下。

那我——

行。

我建议你去文物市场转转，你过去不是每逢周末都要去的吗？

仁，我走了！

如果这一刻我没有听从妻子的建议，那么就不会有下面这个颇具几分离奇色彩而又沉重的故事了……

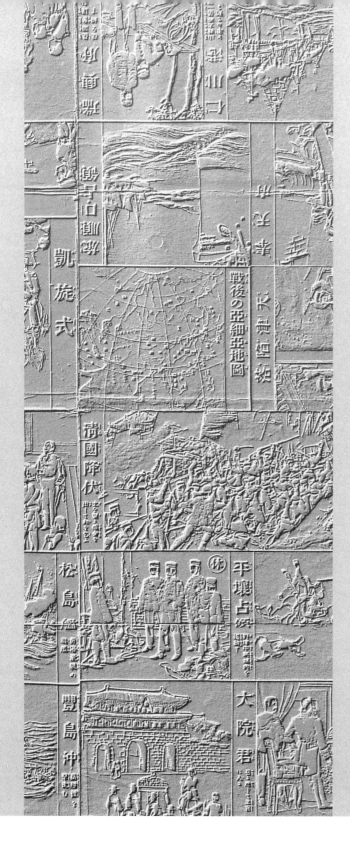

国 殇

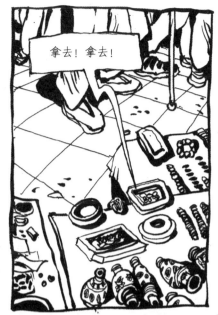

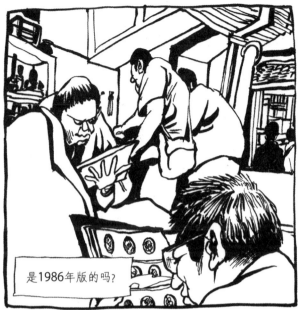

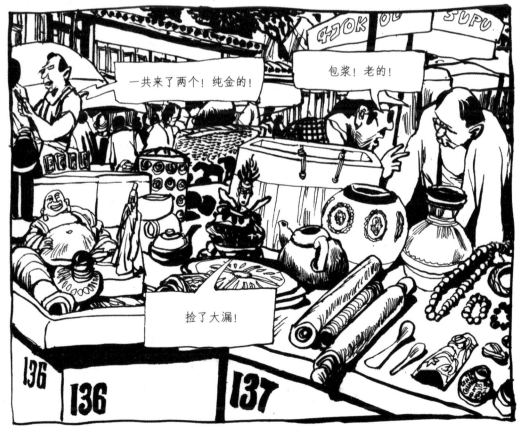

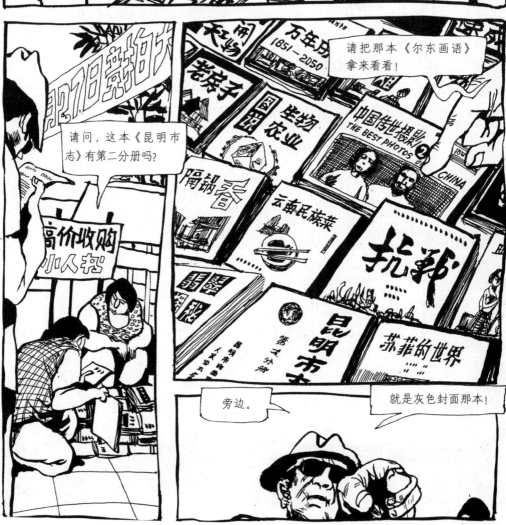

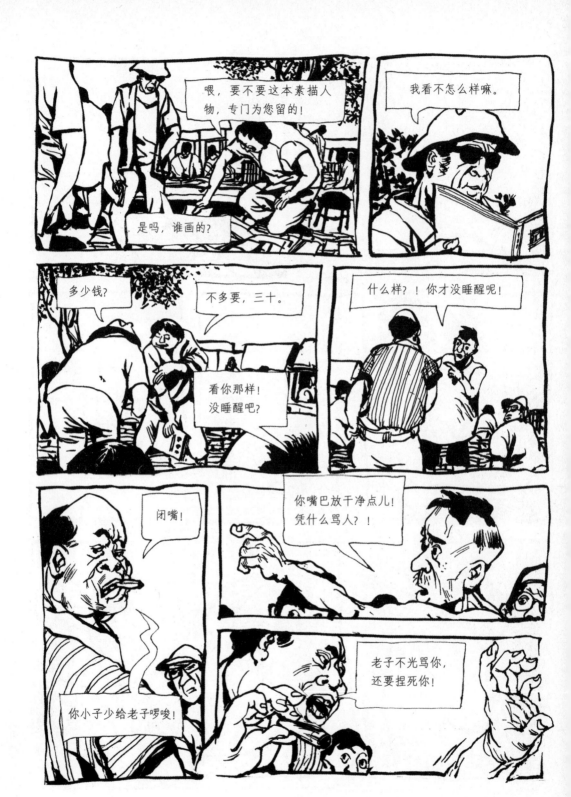

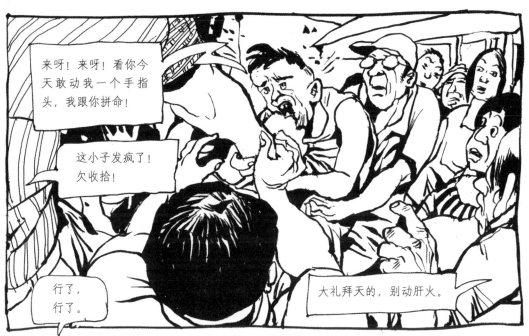

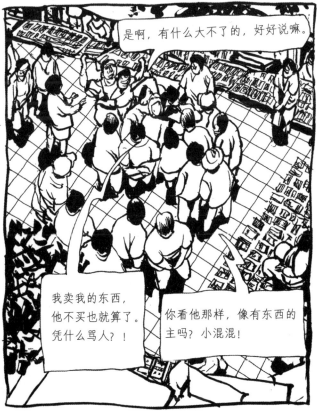

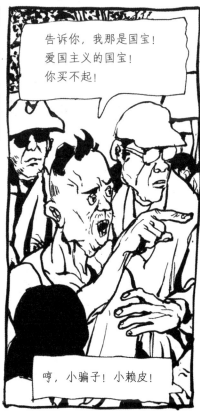

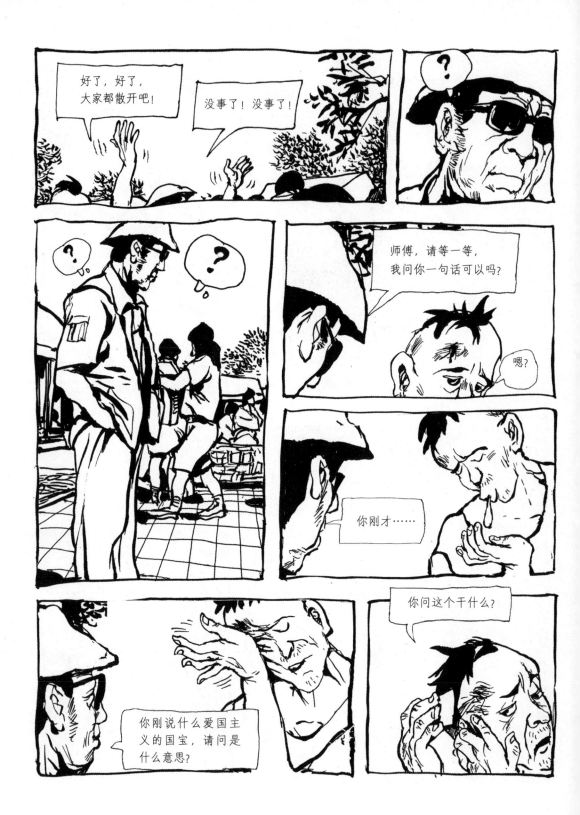

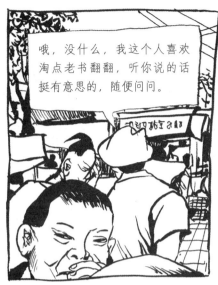

哦，没什么，我这个人喜欢淘点老书翻翻，听你说的话挺有意思的，随便问问。

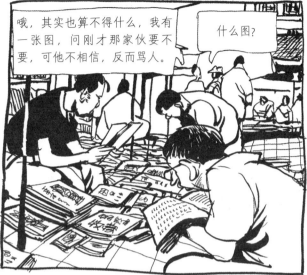

哦，其实也算不得什么，我有一张图，问刚才那家伙要不要，可他不相信，反而骂人。

什么图?

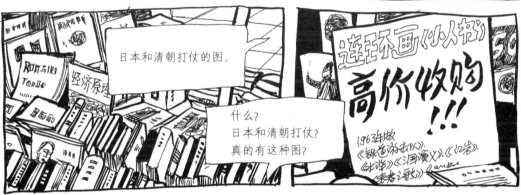

日本和清朝打仗的图。

什么?
日本和清朝打仗?
真的有这种图?

连环不画《小人书》
高价收购
!!!
1963年版
《铁道游击队》、
《北游》、《三国演义》、《红岩》、
《青春之歌》...

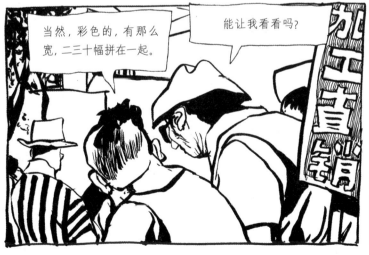

当然，彩色的，有那么宽，二三十幅拼在一起。

能让我看看吗?

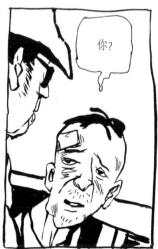

你?

15

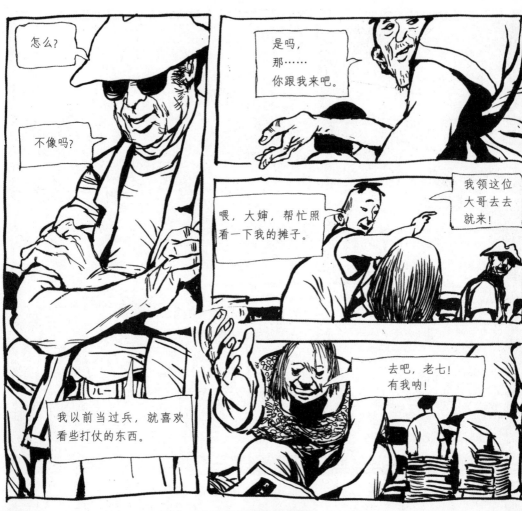

怎么？

不像吗？

我以前当过兵，就喜欢看些打仗的东西。

是吗，那……你跟我来吧。

喂，大婶，帮忙照看一下我的摊子。

我领这位大哥去去就来！

去吧，老七！有我呐！

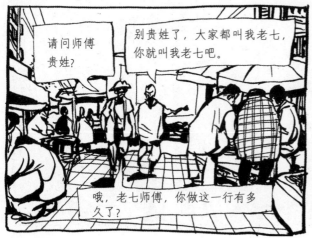

请问师傅贵姓？

别贵姓了，大家都叫我老七，你就叫我老七吧。

哦，老七师傅，你做这一行有多久了？

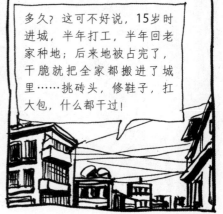

多久？这可不好说，15岁时进城，半年打工，半年回老家种地；后来地被占完了，干脆就把全家都搬进了城里……挑砖头，修鞋子，扛大包，什么都干过！

16

我这烟不错。

你自己怎么不抽?

我不会,只是备两支敬朋友。

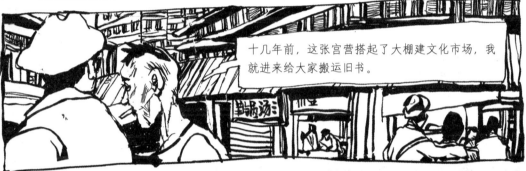

十几年前,这张宫营搭起了大棚建文化市场,我就进来给大家搬运旧书。

慢慢地我也摆了个摊,如今弄了个铺面,和老婆换着守……

喏,到了。

我们一家五口就靠这陋室吃饭呢。

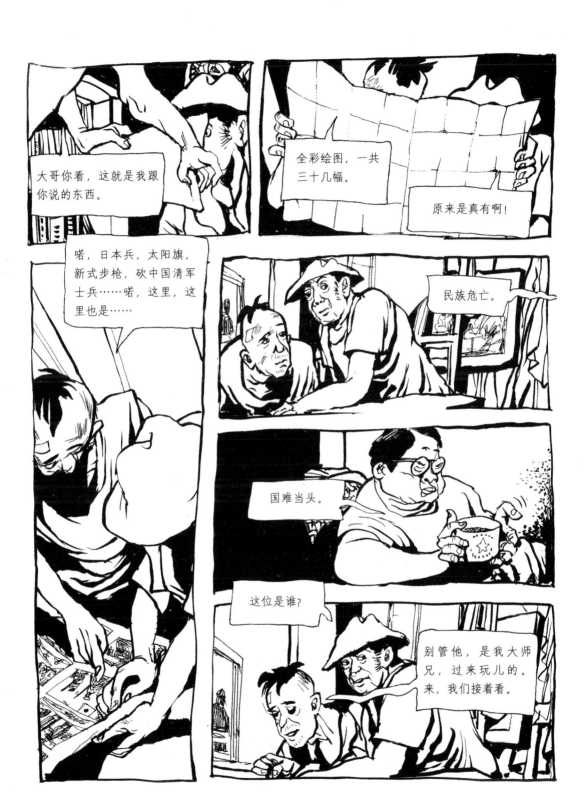

咱虽然不懂日语，可这图上他日本人也用中国字，这不，一清二楚。画名叫《支那征伐》。

绘图者名字也有，喏，叫富冈永洗，编辑兼发行是大桥新太郎……明治二十七年十二月十三日印刷……明治二十七年是哪一年？

明治，明治？

你等一下，我出去打个电话。

喂，小柯你好。我是老李，问你一下，日本明治二十七年是什么时候？哦，好的……好的，我知道了。

你的日语也很不错，我带来请你看就知道了……

就这样吧，我明天去你办公室。

谢谢，再见。

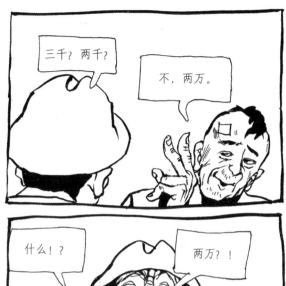
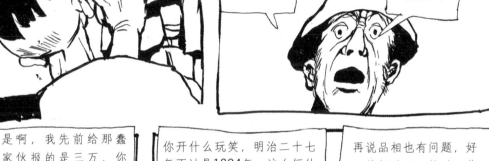
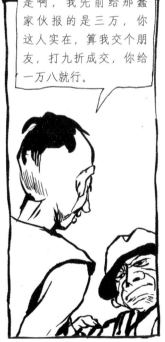
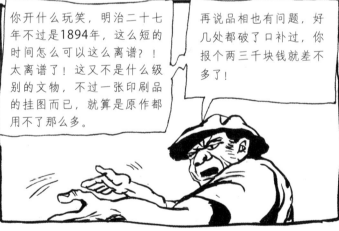

21

第一，好东西不在时间长短，"文革"邮票也就四十多年，十万八万的价有的是！

第二，这图虽然算不上文物级别，可那是日本人画欺负咱们中国的历史！上个星期有位大学教授来看过了，说这是留给子孙后代的警钟！要不我咋知道啥叫爱国主义的国宝？我干这行那么多年，也是头一回见到这种图。

所以两万块钱并没有多要你的，如果是手绘原作，哼，二十万也不止！

还有，你说破了几处口，那正好说明它保存不易，来之不易。你想想，日本明治二十七年，1894年到如今，多少年了？再从日本流散来中国，能留住这品相算不错了！

你瞧，现在我还用特制的塑料袋封了口，再摆个百八十年没问题！

那，那……
我没有那么多钱。

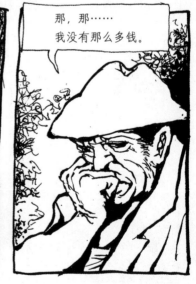

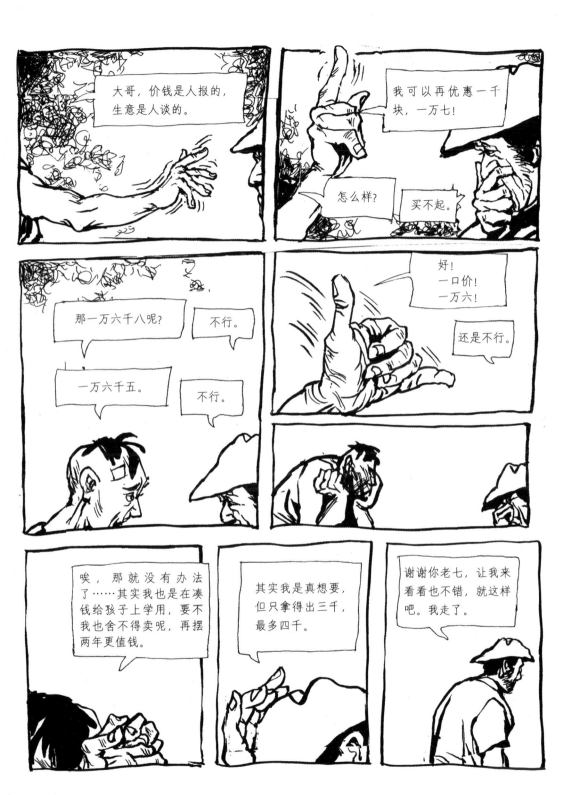

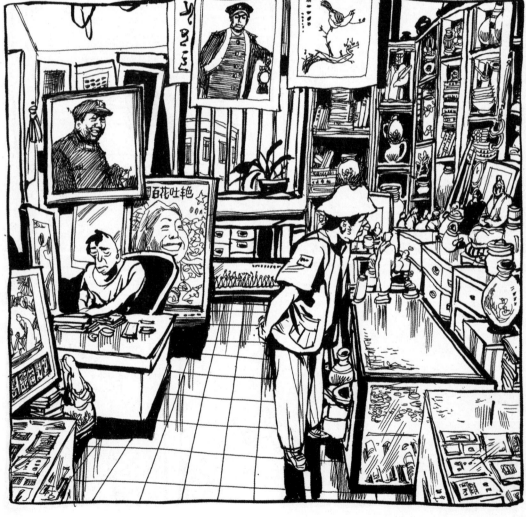

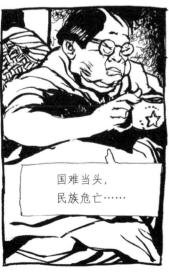

国难当头，
民族危亡……

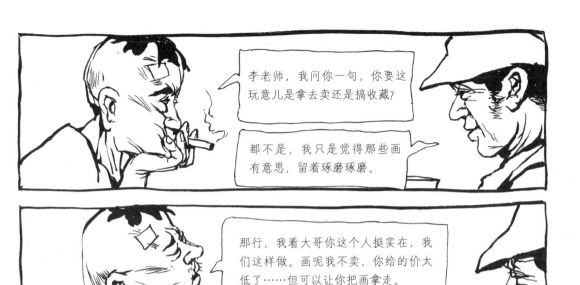

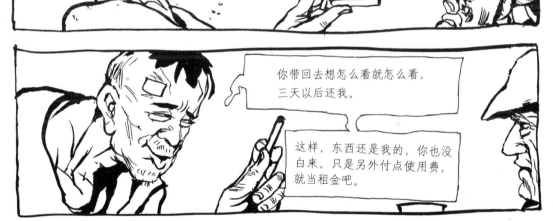

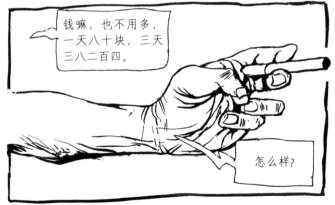

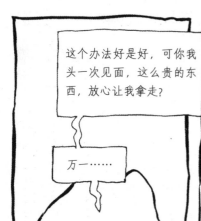

这个办法好是好，可你我头一次见面，这么贵的东西，放心让我拿走？

万一……

嘻，我要是不放心敢说这个话？我做这行十几年了，什么样的人没见过？你李老师就把画拿走吧，我的眼力没错！

嗯……我带走，但这钱……三八二百四……不好听，两百"死"……二百五，更不好听，这样好了，老七，三天以后我保证完璧归赵，另附二百六！

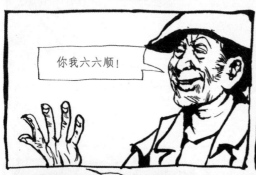

你我六六顺！

好一个六六顺！

哈哈哈哈！

你们看！你们看！

日本明治二十七年是1894年，而1894年是中国农历甲午年！

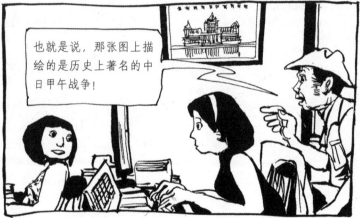

也就是说，那张图上描绘的是历史上著名的中日甲午战争！

这是一个重大发现！我们发现了一张具有特别意义的图！

对！

太有意思了！

没错！

小姚！你继续搜索！

你把相关资料调出来打印一份！

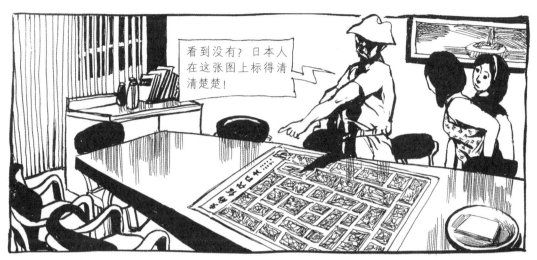

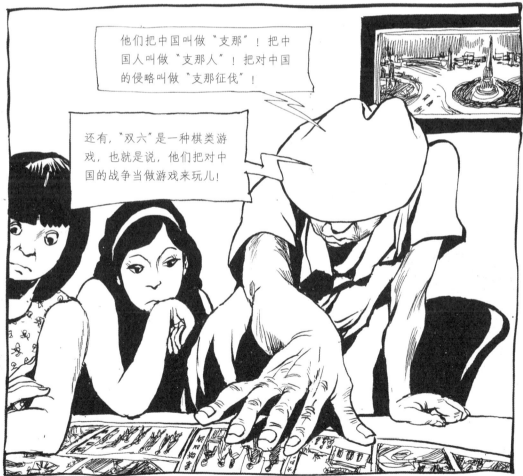

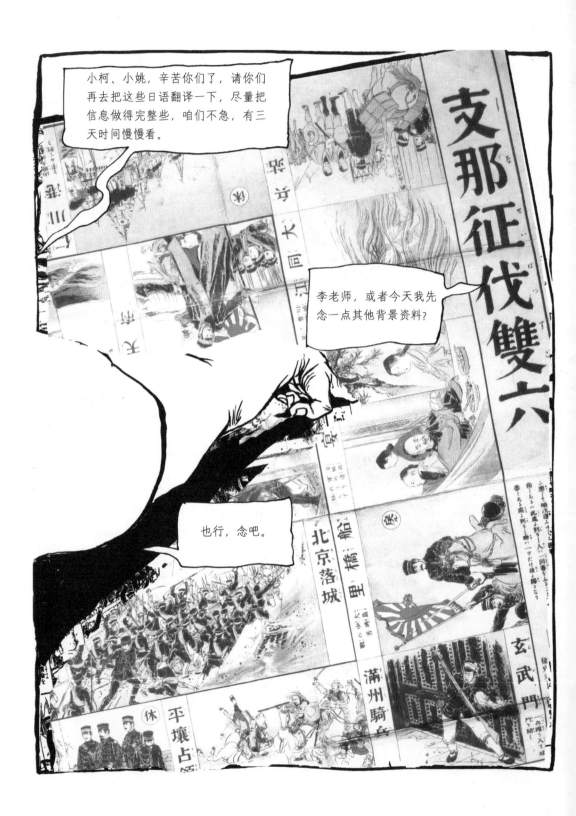

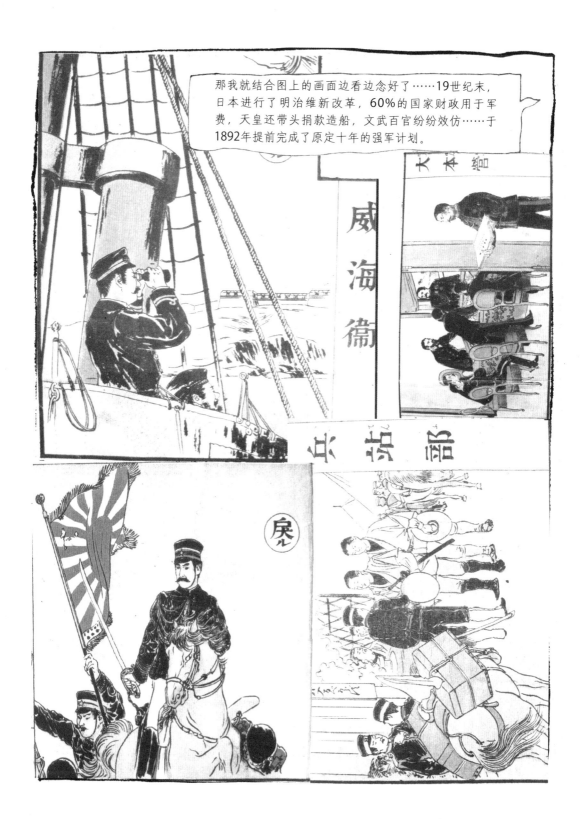

那我就结合图上的画面边看边念好了……19世纪末，日本进行了明治维新改革，60%的国家财政用于军费，天皇还带头捐款造船，文武百官纷纷效仿……于1892年提前完成了原定十年的强军计划。

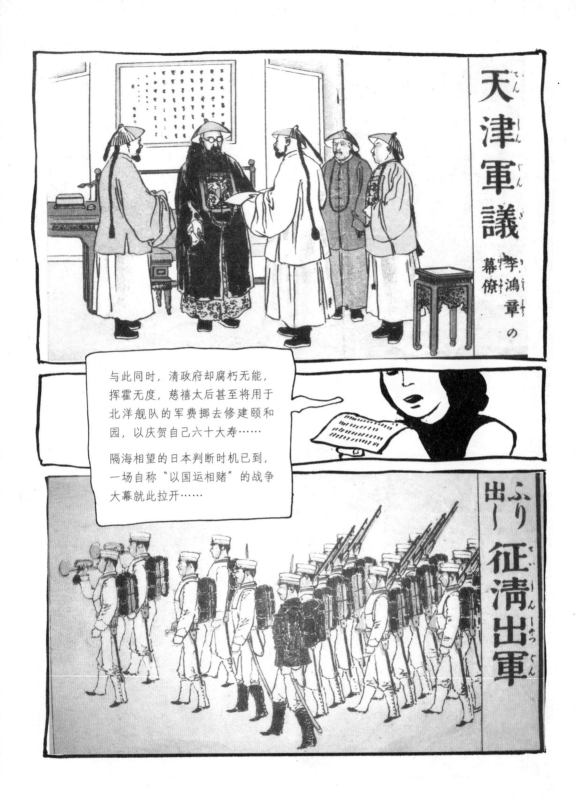

与此同时，清政府却腐朽无能，挥霍无度，慈禧太后甚至将用于北洋舰队的军费挪去修建颐和园，以庆贺自己六十大寿……

隔海相望的日本判断时机已到，一场自称"以国运相赌"的战争大幕就此拉开……

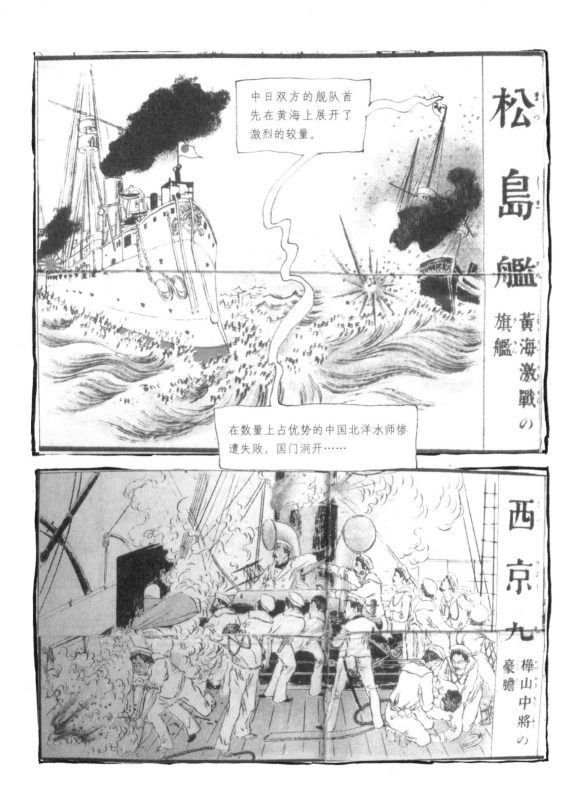

清军枪炮老旧，连购置弹药的钱都没有……虽奋力抵抗却无济于事……

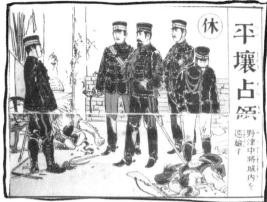

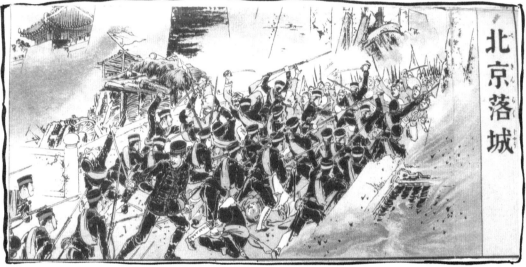

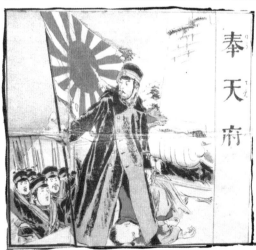

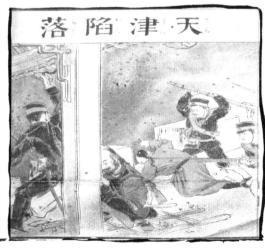

你们看过一部名叫《甲午风云》的老电影吗？20世纪50年代拍的。

《甲午风云》？没听说过。

我小时候好像看过，是不是讲一个叫邓世昌的，去撞日本军舰？

对，电影上的故事就是我们现在手上的故事，只不过电影是中国人拍的，而这个图是日本人画的。过去电影里看到的是我们自己的一面，今天看到的是他们的一面。

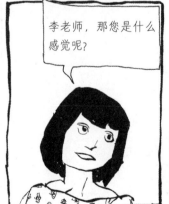

李老师，那您是什么感觉呢？

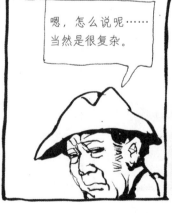

嗯，怎么说呢……当然是很复杂。

小姚，接着念吧。

嗯，好。

38

历时七个多月的战争以中国失败而告终……

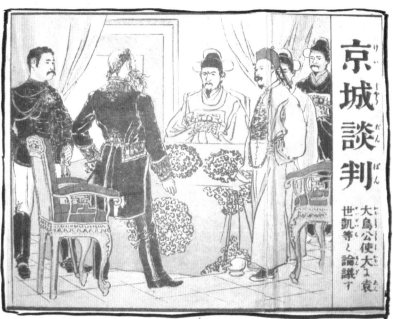

清政府迫于日本的武力威胁，签订了丧权辱国的《马关条约》。

根据条约，中国割让辽东半岛和台湾给日本，并赔偿两亿两白银作为战争赔款，同时也将朝鲜半岛……

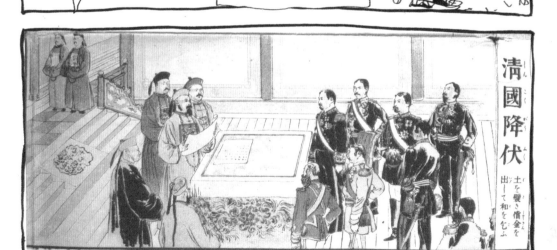

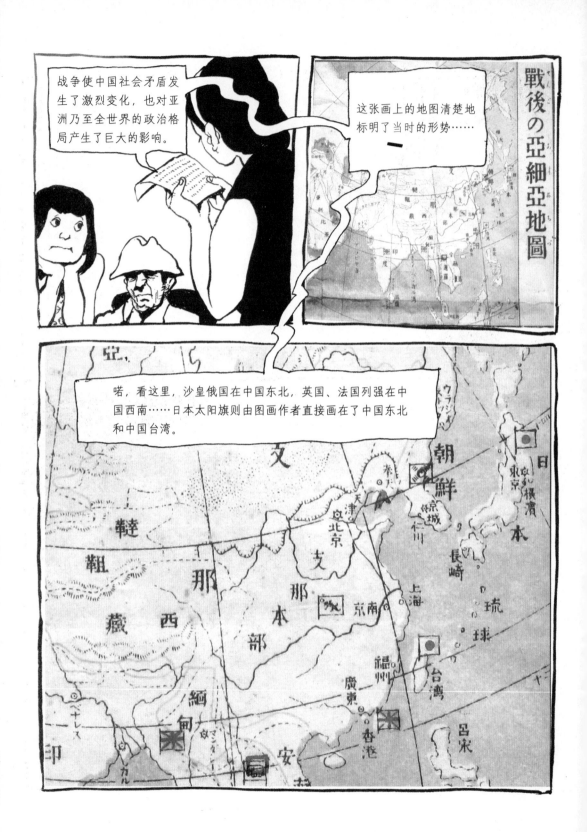

40

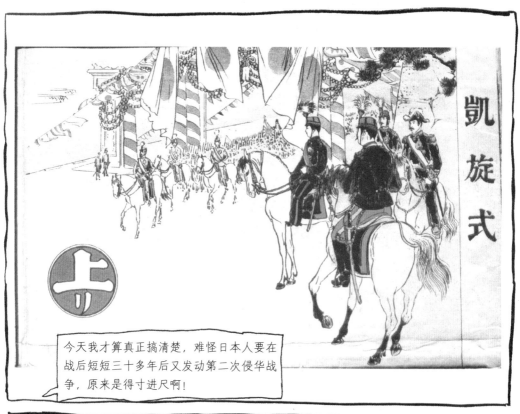

今天我才算真正搞清楚，难怪日本人要在战后短短三十多年后又发动第二次侵华战争，原来是得寸进尺啊！

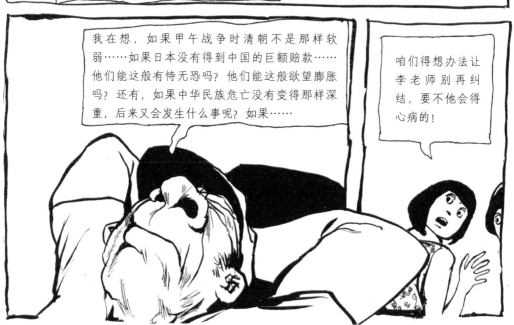

我在想，如果甲午战争时清朝不是那样软弱……如果日本没有得到中国的巨额赔款……他们能这般有恃无恐吗？他们能这般欲望膨胀吗？还有，如果中华民族危亡没有变得那样深重，后来又会发生什么事呢？如果……

咱们得想办法让李老师别再纠结，要不他会得心病的！

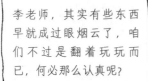
李老师，其实有些东西早就成过眼烟云了，咱们不过是翻着玩玩而已，何必那么认真呢？

是呀，没有那么多如果，如果一定要有的话，那就是如果你确实喜欢这张图，我借钱给你把它买下来就是了。

我保证两天就能让你看烦！

你们不知道。

这可不是一张普通的图啊！

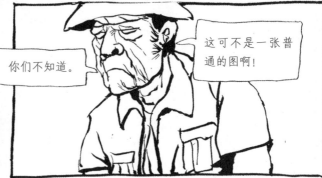

首先，是它的文物价值，此前有关甲午战争的画都是中国人作的，而这是日本人画的。第二，是它的艺术价值，我们可以看到一百年以前，日本绘画中的那种东西方元素融合的过程，有中国的白描，也有油画的厚重。而这第三才是最重要的，那就是对中日两国人民的警示价值……

中国人看了它，知道什么叫反思！日本人看了它，知道什么叫一心把别人当游戏，结果必然游戏了自己……贪得越大，垮得越快！

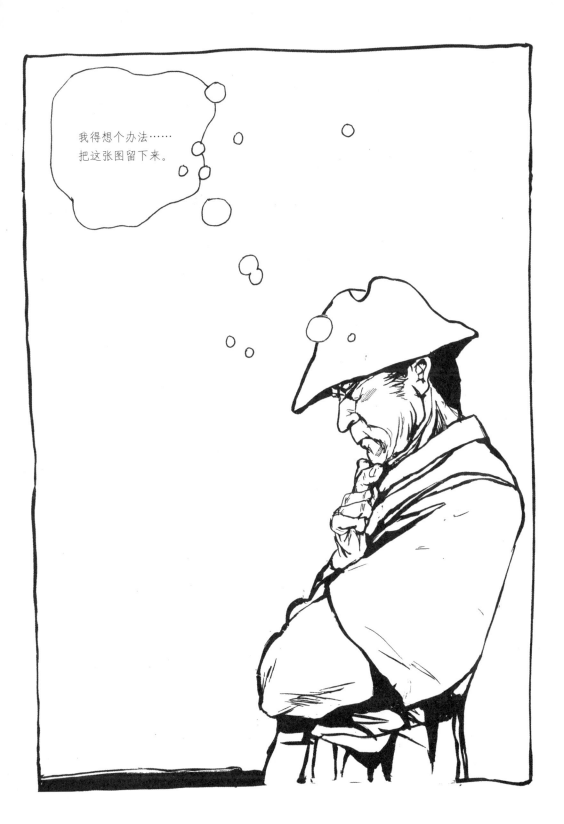

李老师说得有道理，这张图确实值得好好留下来，要不然再传到别的什么人手里，真的不知道会被倒腾成什么样子？！

要卖这张图的那个老七说了，在他之前不知道已经转了多少道手，眼睁睁地就看着它的身价往上蹿，简直成了一件纯市场经济的商品！还有老七只知道这图是1894年的东西，要是他知道这是中日甲午战争绘本，那还不知道要报什么天价呢……

有没有什么办法，能少花点钱就得到这张画呢？

让我好好想想……嗯，有了。

可以试一试。

李老师，姜还是老的辣。快告诉我们你有什么好主意？

是啊，快说，快说！您可是老江湖了！到底有什么高招？！

别急嘛，三天以后我把图拿回来，你们就知道咱老李的手段了。

嘿嘿！

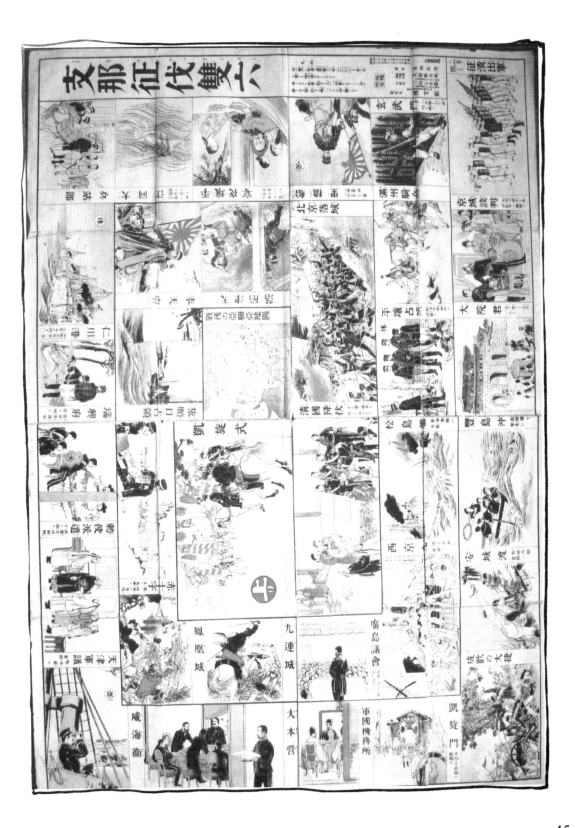

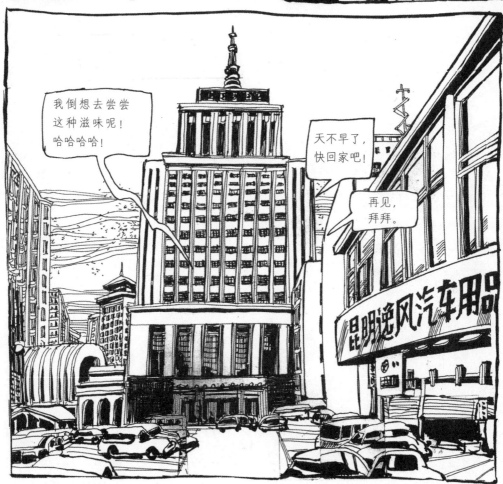

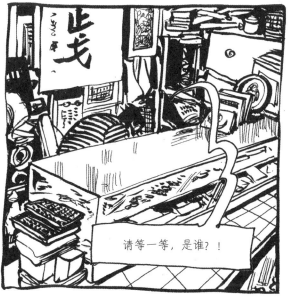

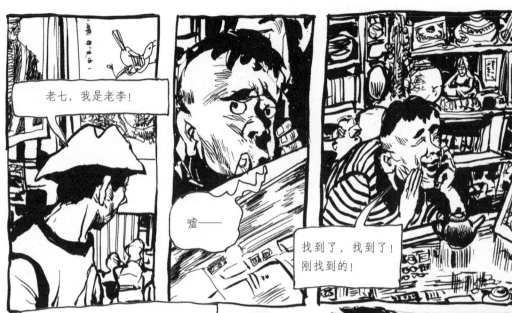

老七，我是老李！

嘘——

找到了，找到了！刚找到的！

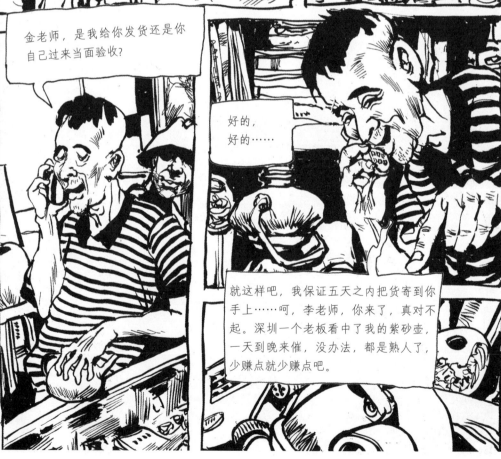

金老师，是我给你发货还是你自己过来当面验收？

好的，好的……

就这样吧，我保证五天之内把货寄到你手上……呵，李老师，你来了，真对不起。深圳一个老板看中了我的紫砂壶，一天到晚来催，没办法，都是熟人了，少赚点就少赚点吧。

48

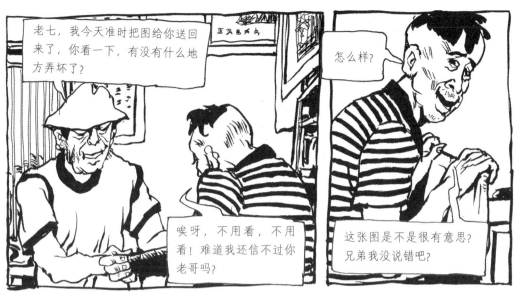

老七，我今天准时把图给你送回来了，你看一下，有没有什么地方弄坏了？

怎么样？

唉呀，不用看，不用看！难道我还信不过你老哥吗？

这张图是不是很有意思？兄弟我没说错吧？

来，我把那天说好的钱给你，三天一共是二百六。

你点一下。

唔，还行。

那天我不是已经说过了吗？你这人一看就是文化素质高，又实在，还看得起我。六十块钱小意思，就当我和你李老师交个朋友了。

这样吧，我收下二百，六十还你。

为什么？

啊？
可是……

没什么可是。来，我带你看看我这小庙，虽然不能和别人那些大铺面相比，可也还是有点分量的哦！

有字画，有古玩，有金玉，有民俗……

不，老七，这六十块钱咱们是说好了的，你一定得收下！因为，那张图……

怎么还说图的事？！实话告诉你，我这里比那图好玩的名堂还多着呢！

不行！老七！今天如果你不收下这钱，我……

老板！老板在吗？！

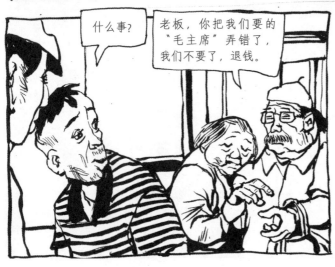

什么事？

老板，你把我们要的"毛主席"弄错了，我们不要了，退钱。

你说什么？

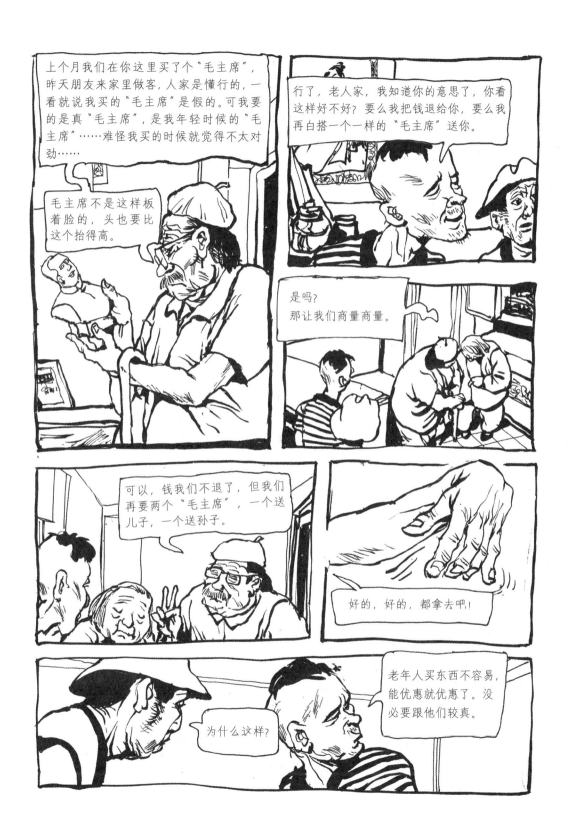

51

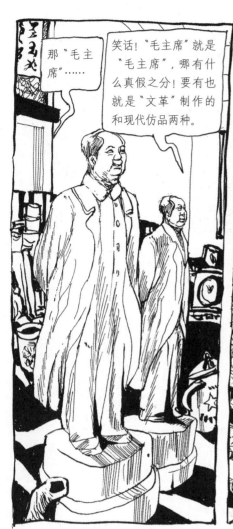

那"毛主席"……

笑话！"毛主席"就是"毛主席"，哪有什么真假之分！要有也就是"文革"制作的和现代仿品两种。

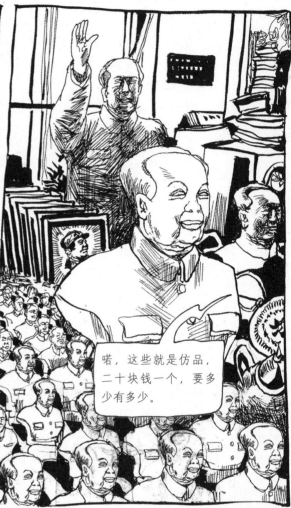

喏，这些就是仿品，二十块钱一个，要多少有多少。

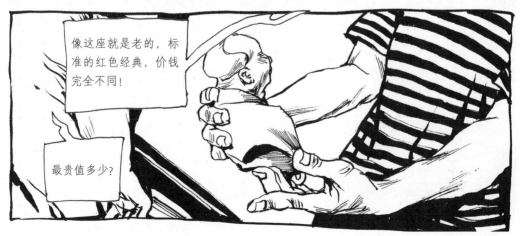

像这座就是老的，标准的红色经典，价钱完全不同！

最贵值多少？

那倒不一定，上百上千上万的都有，要看大小，看题材，看材质，看品相。稍微看走了眼就要吃大亏。你们买东西是为了玩儿，买错了就当玩儿亏了；可我们错不得，一错了就是生计问题。什么事都得多留个心眼儿，现在市面上坏人多，简直防不了！

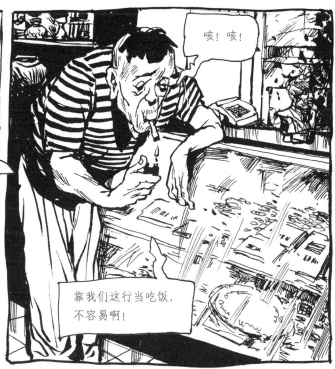

咳！咳！

靠我们这行当吃饭，不容易啊！

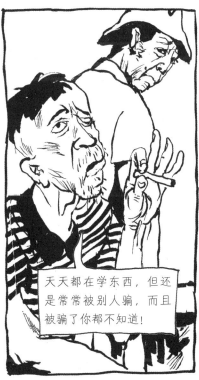

天天都在学东西，但还是常常被别人骗，而且被骗了你都不知道！

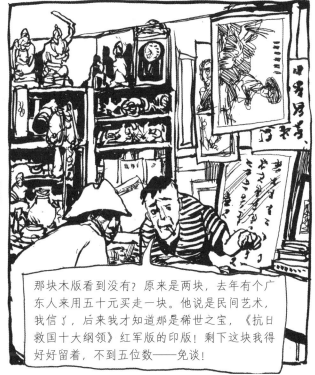

那块木版看到没有？原来是两块，去年有个广东人来用五十元买走一块。他说是民间艺术，我信了，后来我才知道那是稀世之宝，《抗日救国十大纲领》红军版的印版！剩下这块我得好好留着，不到五位数——免谈！

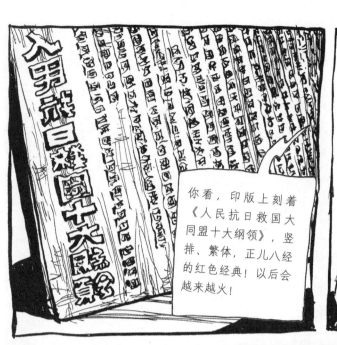

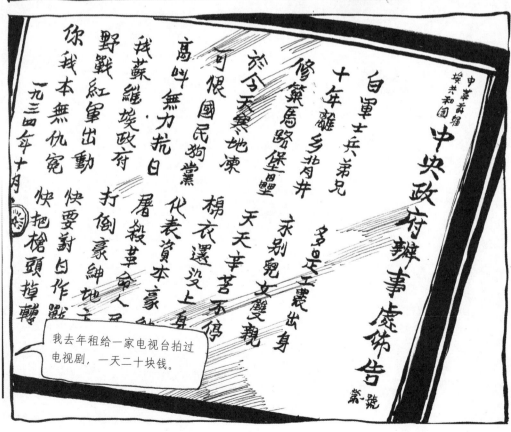

在十年以前，这些破烂儿值不了几个钱，可现在眼看着涨！

有人买去装饰高级酒店，有人买去做博物馆展品，还有的买回家去囤起来。

认定将来肯定升值，还说比买股票省心，比买彩票保险，比存银行踏实，看得见，摸得着。

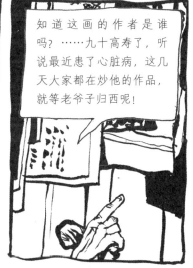

知道这画的作者是谁吗？……九十高寿了，听说最近患了心脏病，这几天大家都在炒他的作品，就等老爷子归西呢！

对了，我给你看个东西，这可是我昨天刚收到的。

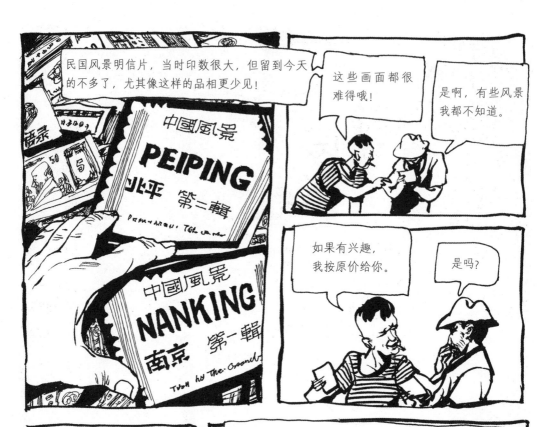

民国风景明信片，当时印数很大，但留到今天的不多了，尤其像这样的品相更少见！

这些画面都很难得哦！

是啊，有些风景我都不知道。

如果有兴趣，我按原价给你。

是吗？

当然，我绝对不赚你的钱，要骗了你我是他妈小狗！

别，别，别！我信，我信！

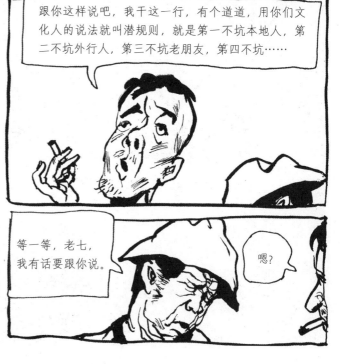

跟你这样说吧，我干这一行，有个道道，用你们文化人的说法就叫潜规则，就是第一不坑本地人，第二不坑外行人，第三不坑老朋友，第四不坑……

等一等，老七，我有话要跟你说。

嗯？

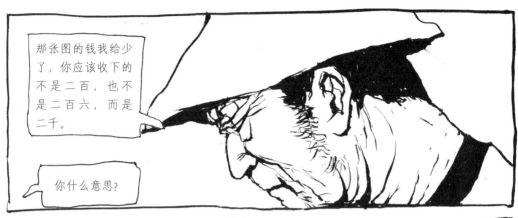

那张图的钱我给少了，你应该收下的不是二百，也不是二百六，而是二千。

你什么意思？

你的图已经被我拿去复印过了。

复印？

你不会抽就别抽，给我！慢慢说，到底怎么回事？

复印，知道吗？同等尺寸的复印。也就是说，图虽然还在你手上不会变，但已经不是独一无二的了。

哦，是吗？

问题不大。

复印那玩意儿我知道，黑糊糊的，你印就印了吧，至少我拿的是正版原件。

不，现代技术你不了解，我拿去做的是扫描喷绘，非常精细，比你的原件差不了多少。

噢，真的？

……

那也行。

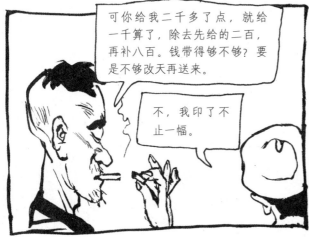

可你给我二千多了点，就给一千算了，除去先给的二百，再补八百。钱带得够不够？要是不够改天再送来。

不，我印了不止一幅。

啊!!

什么？！

我想自己留一张，另一张存着，以后如果有人要的话再转让收点钱，这样就没有了任何成本……我也就永远拥有了一张不花钱也看不够的图。

原来是这样！

那你——

为什么要告诉我这些呢？

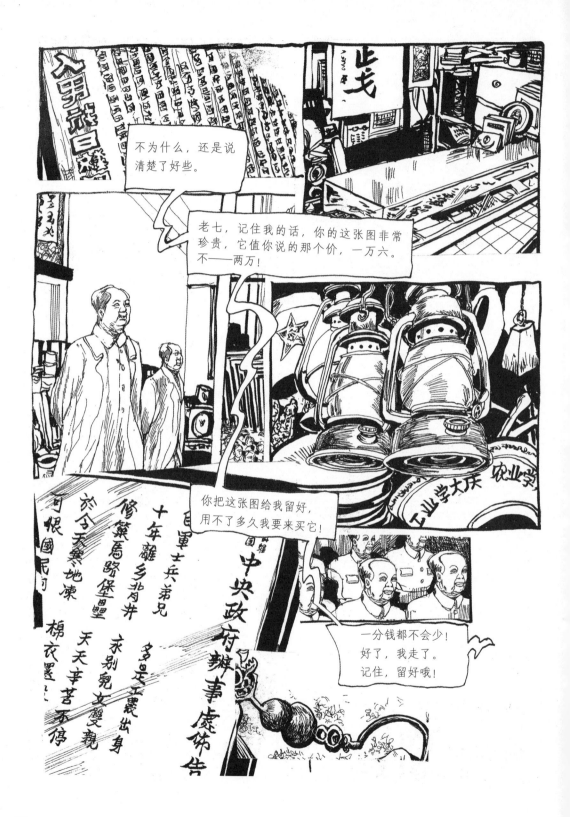

李老师！李老师！

你等一等！

你回来！
我要告诉你一件
很重要的事！

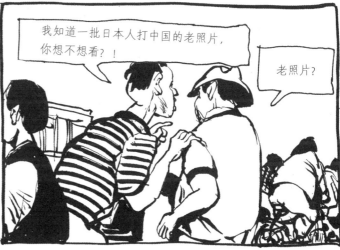

我知道一批日本人打中国的老照片，
你想不想看？！

老照片？

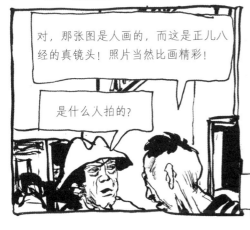

对，那张图是人画的，而这是正儿八
经的真镜头！照片当然比画精彩！

是什么人拍的？

走，这里说话不方便，回去我慢慢告诉你。

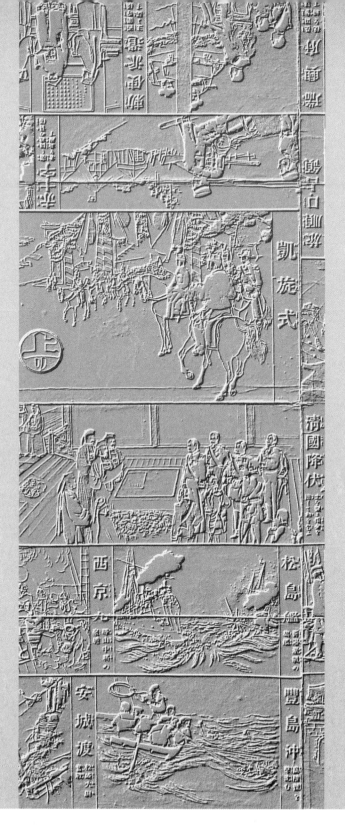

邂 逅

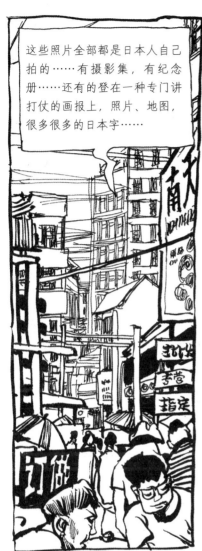

这些照片全部都是日本人自己拍的……有摄影集，有纪念册……还有的登在一种专门讲打仗的画报上，照片、地图，很多很多的日本字……

我从来就没有在中国的报纸上见过……

不是十张百张！而是上千张！可多了，有这么大一堆，十几斤！

你说的是真的？

国家兴亡。

匹夫有责。

走，大师兄又来了，咱们到外面去说。

65

你不相信我说的是真的吗？咱们都处到这个份儿上了，我骗你还有什么意思？

不，不，不，我不是不相信，我只是觉得……

这些老照片不是我的，是我师父的。除了我之外，他从来不给任何人看，也不卖。你要是真的有兴趣，我想办法带你去。

有兴趣！有兴趣！

那你还得答应三个条件：第一，这件事要绝对保密，不能跟任何人说；第二，你要带点好烟和好酒，我师父喜欢这个；第三，你准备一部好相机，拍些照片，你留一套拿去搞你的研究，给我一套，算是对我的回报，以后互相不用再有其他酬谢了，行不行？

应该……没问题。

就这样吧，三天以后的这个时间，你在这里等我，不见不散！

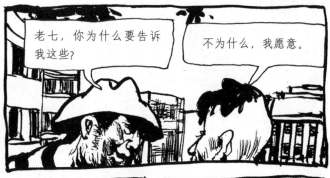

老七，你为什么要告诉我这些？

不为什么，我愿意。

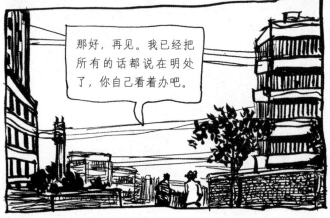

那好，再见。我已经把所有的话都说在明处了，你自己看着办吧。

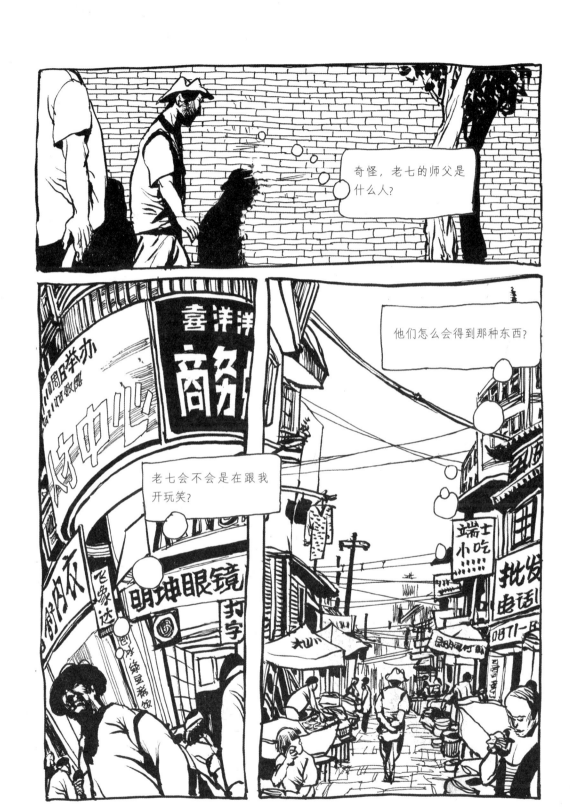

69

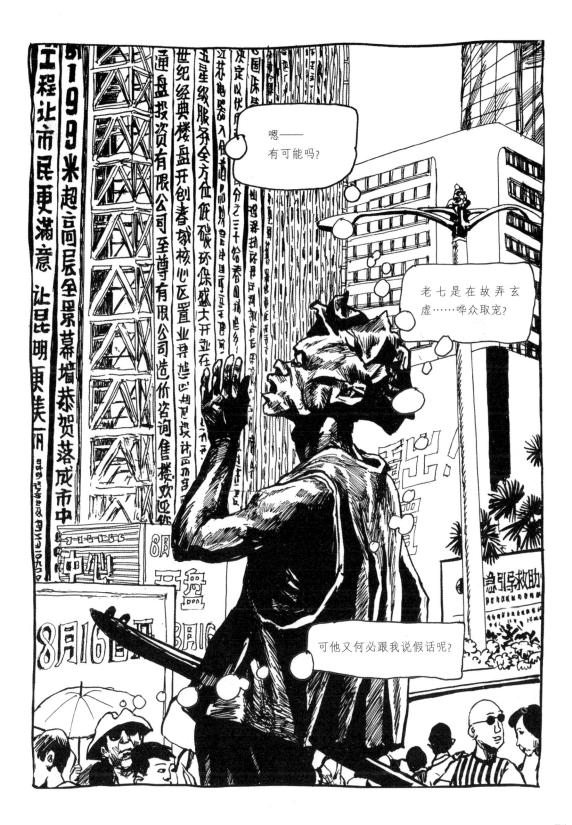

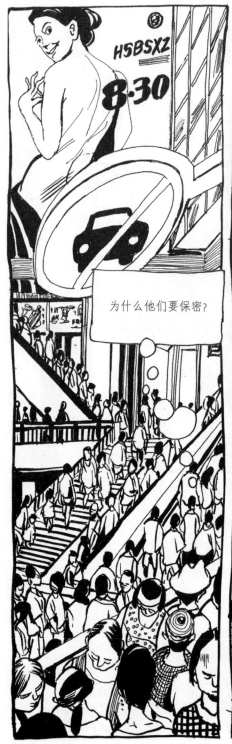

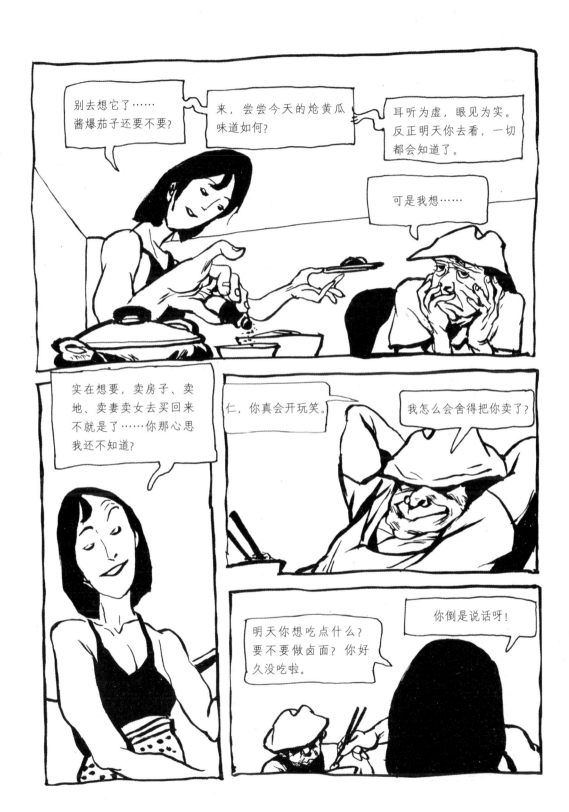

他们究竟……

真是越想越觉得
离奇。

别去想它了！跟你说
了嘛，耳听为虚，眼
见为实！反正明天你
去看看，一切都会知
道了。

你说得对。

74

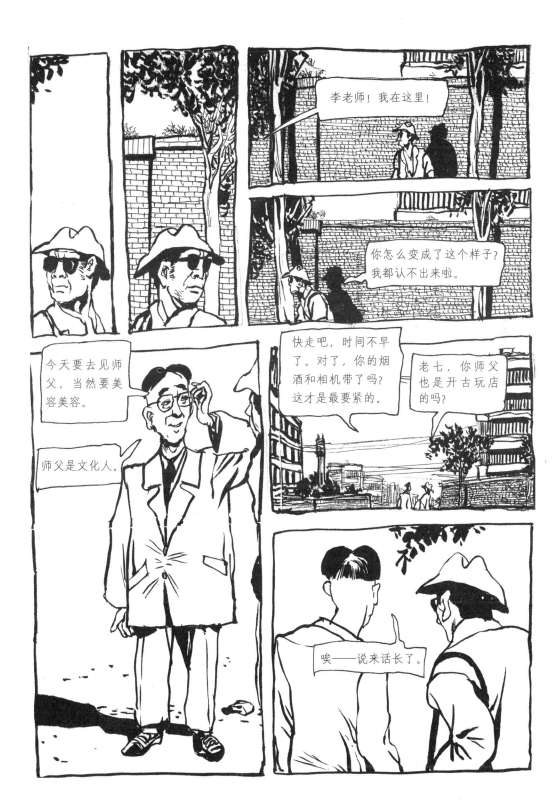

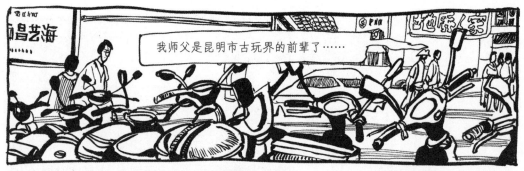

我师父是昆明市古玩界的前辈了……

解放前就开了店，解放后下放劳动关了门，"文革"挨了整……

改革开放回城又从头干起，收了一个大学生做徒弟，就是我的大师兄……

后来他看我勤快脑瓜灵，收了我做二徒弟……

这些年，他为了得到那批日本老照片，想把自己经营的古玩店转让给大师兄，可大师兄不要，他就转给了我，拿着钱硬把老照片给买了下来。自从他收到这批照片以后，日子过得一天不如一天，现在干脆跑到城中村租间破屋躲起来了……

我也弄不清，差不多八九十岁吧。

那他家里其他人呢？

无儿无女，孤老头一个。

他多大年纪了？

昆瑞路
科发路 900m
机奥路 405m
昆沙路

废品收购
女 男

啊，怎么是这样……

炼庆中介多房多
13601010841?7
买药 158318471
租车 767651?
?36

怎么是这种地方？

不是跟你说过了，城中村嘛。

就这门里，住着十几家人，大多是外地来的打工者……最近房租涨了，两三百块钱一个月……

¥501

听说最近又要搞什么城中村改造了……

人呢?

师父说他这几天身体不好，不想见外人。

真的? 那你说怎么办?

别急，我再去跟老爷子谈谈。

师父，您老人家喝点水。

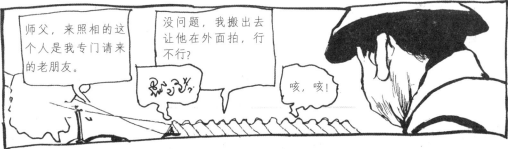

师父，来照相的这个人是我专门请来的老朋友。

没问题，我搬出去让他在外面拍，行不行?

咳，咳!

好的，好的，按规矩办，您老人家尽管放心。

快，来帮帮我!

怎么样，看见没有……
还愣着干什么？！快来
帮我一把！

把小桌子搬过来……

轻点……
有塑料封套。

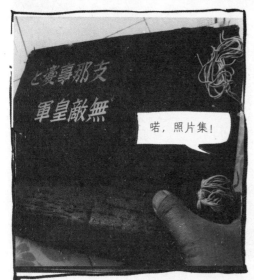

唔，照片集！

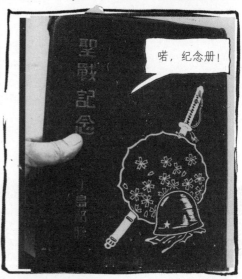

唔，纪念册！

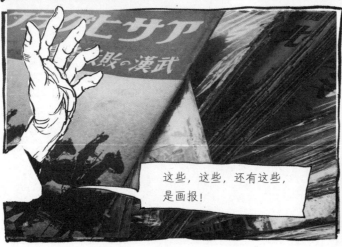

这些，这些，还有这些，
是画报！

啊……

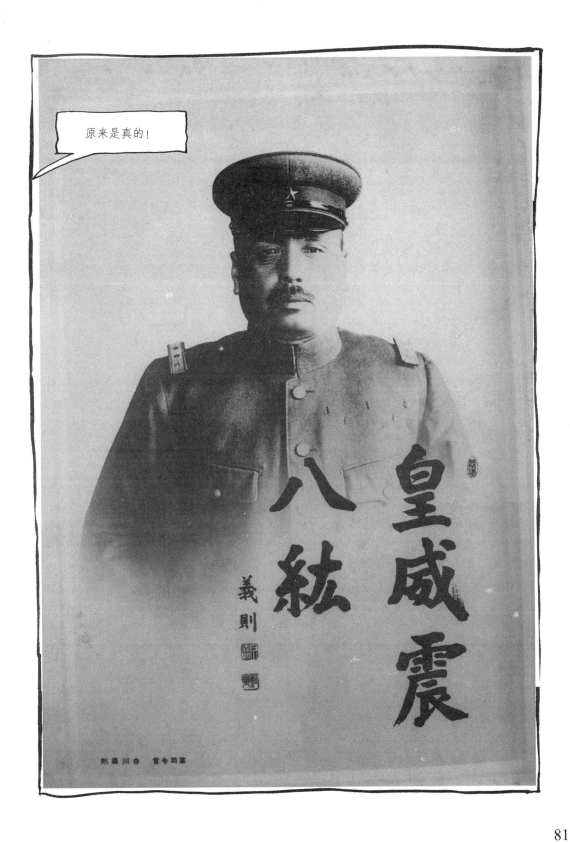

81

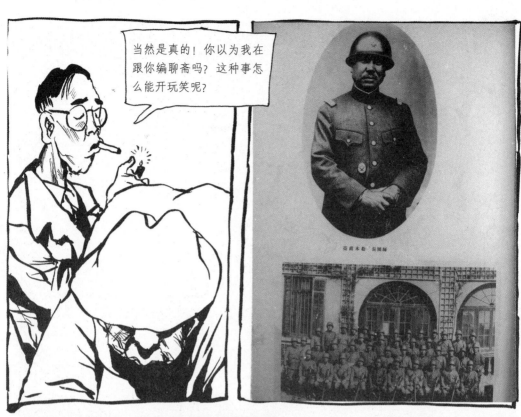

当然是真的！你以为我在跟你编聊斋吗？这种事怎么能开玩笑呢？

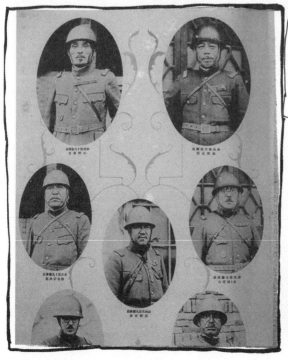

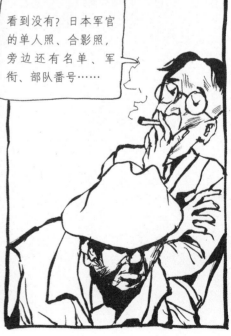

看到没有？日本军官的单人照、合影照，旁边还有名单、军衔、部队番号……

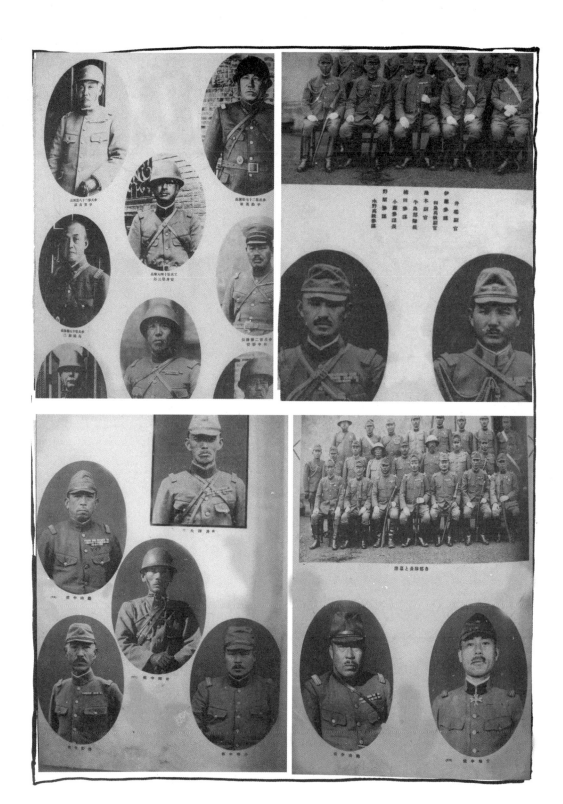

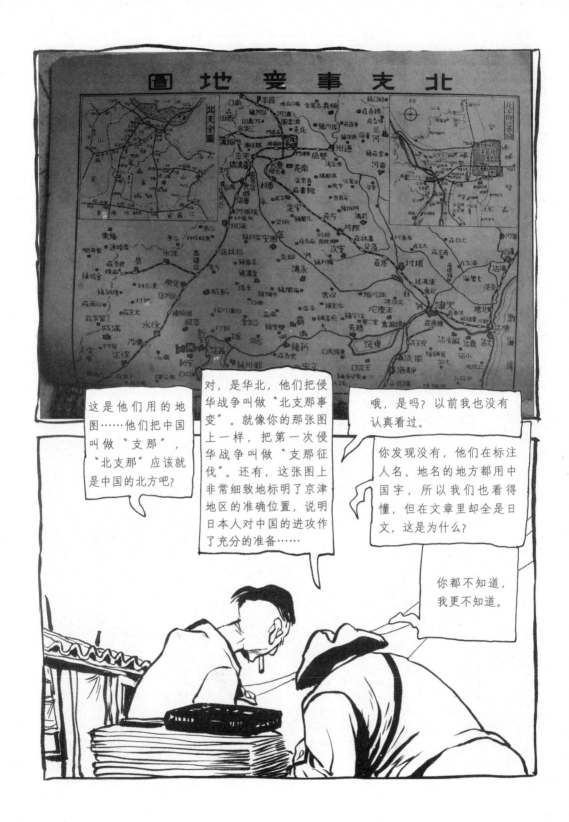

这是他们用的地图……他们把中国叫做"支那"，"北支那"应该就是中国的北方吧？

对，是华北，他们把侵华战争叫做"北支那事变"。就像你的那张图上一样，把第一次侵华战争叫做"支那征伐"。还有，这张图上非常细致地标明了京津地区的准确位置，说明日本人对中国的进攻作了充分的准备……

哦，是吗？以前我也没有认真看过。

你发现没有，他们在标注人名、地名的地方都用中国字，所以我们也看得懂，但在文章里却全是日文，这是为什么？

你都不知道，我更不知道。

84

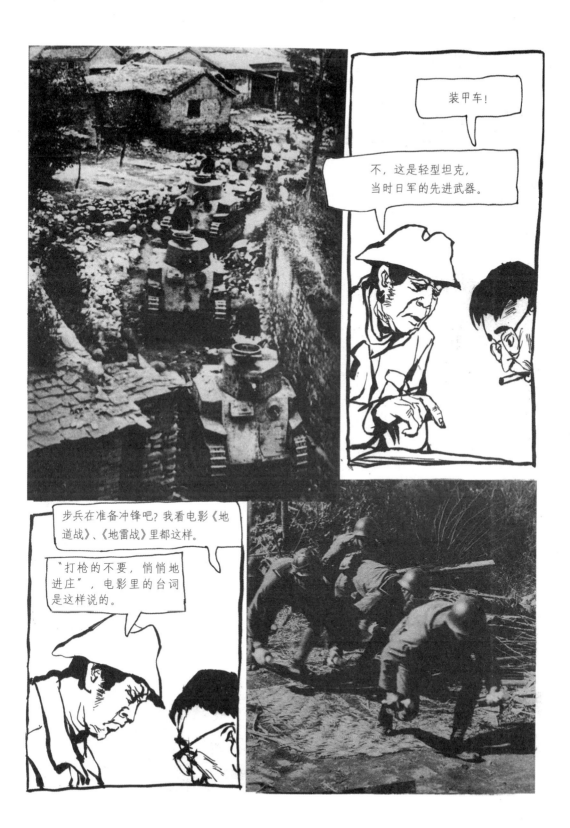

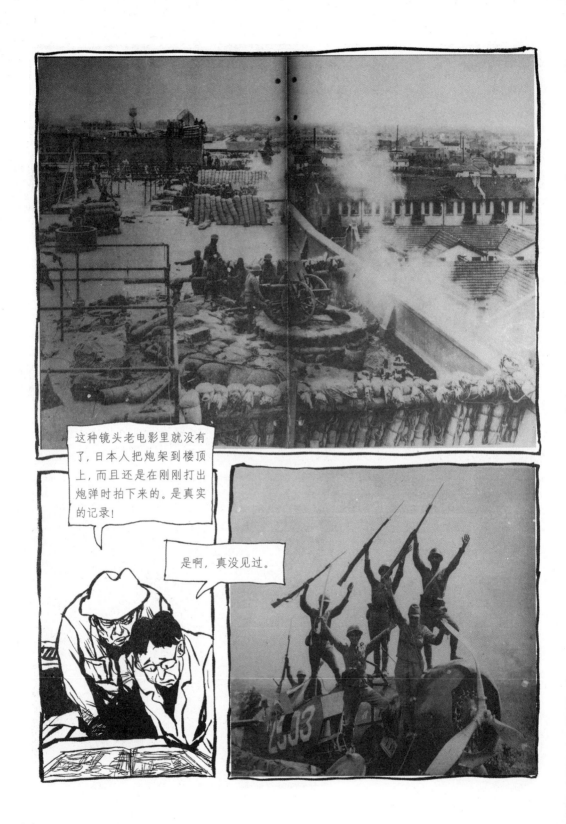

86

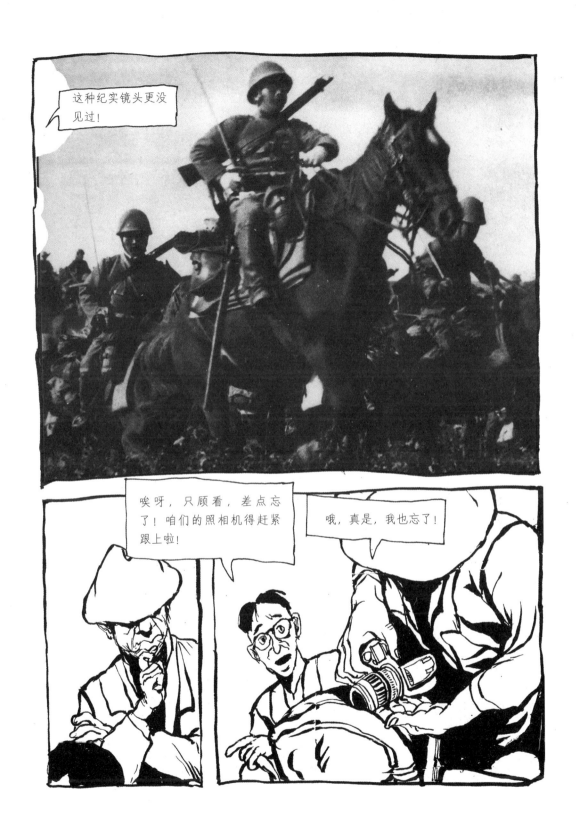

我的这台机器太老了，而且没三脚架，可能效果不太好。

行、行、行，能拍下来就行！

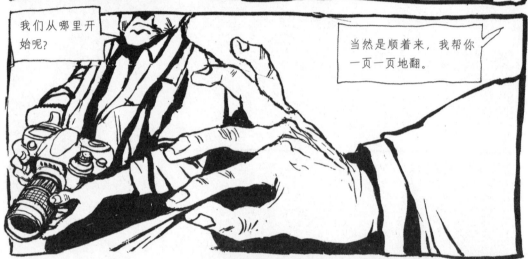

我们从哪里开始呢？

当然是顺着来，我帮你一页一页地翻。

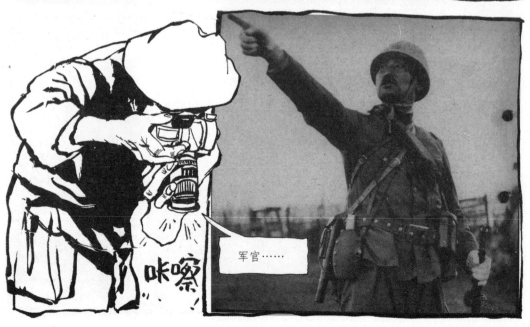

咔嚓！

军官……

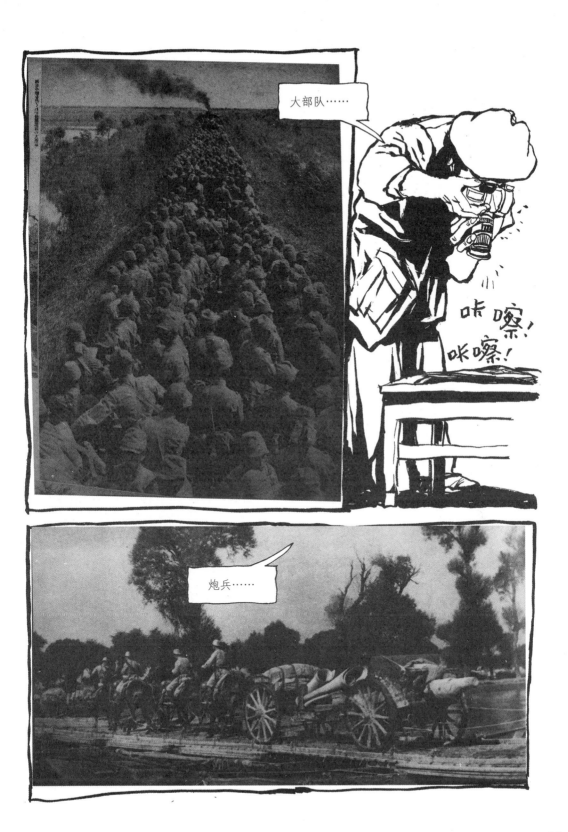

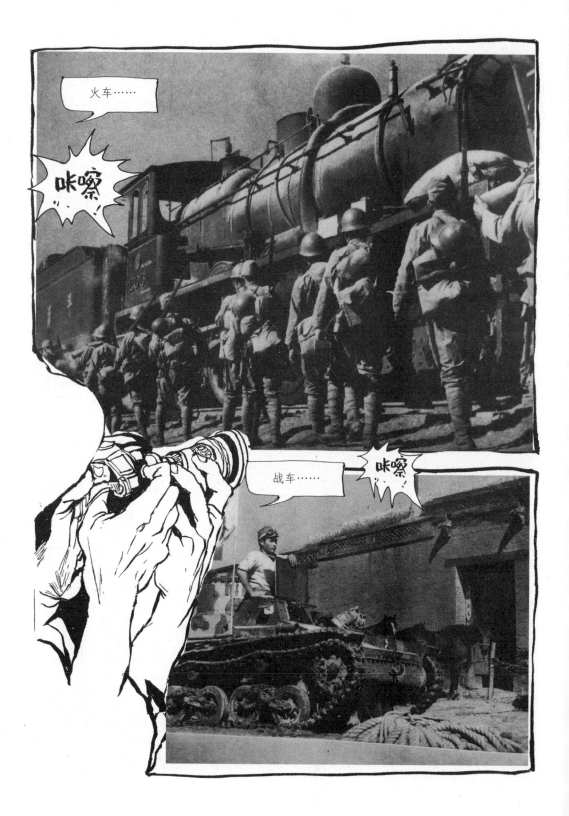

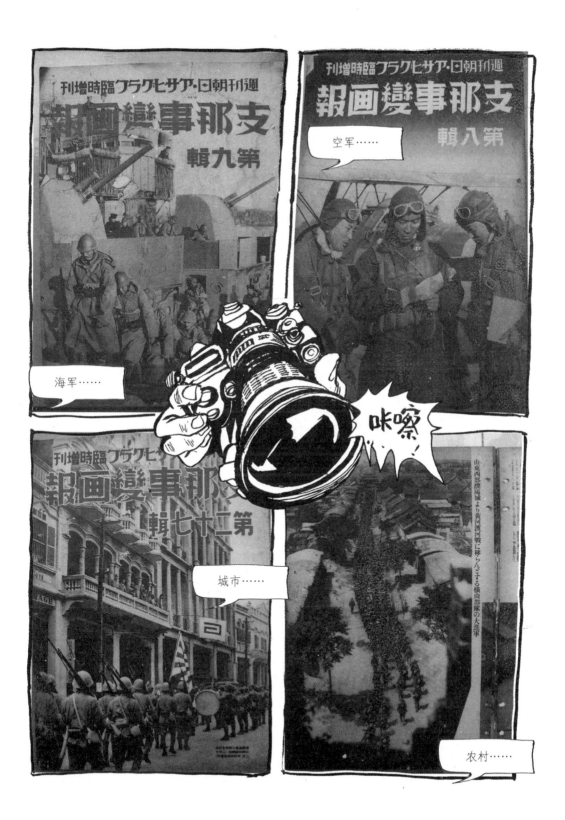

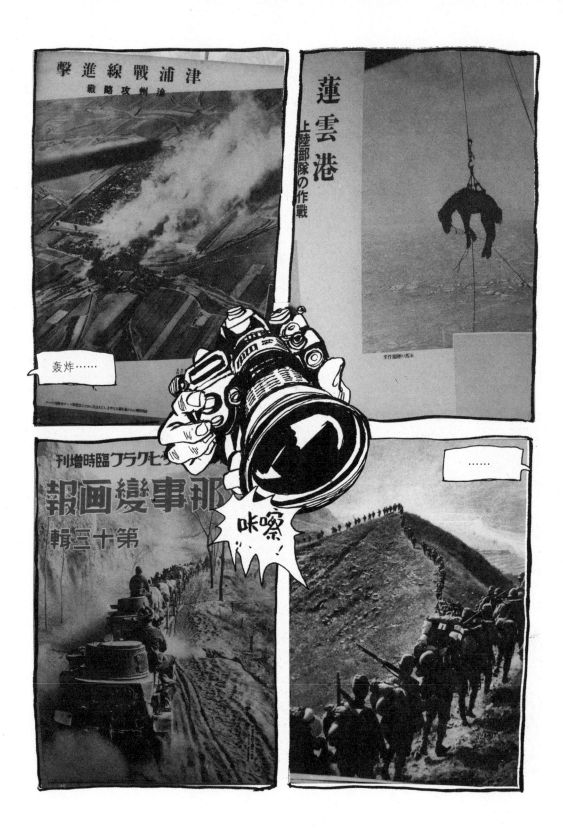

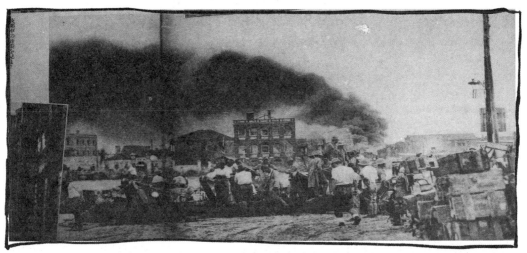

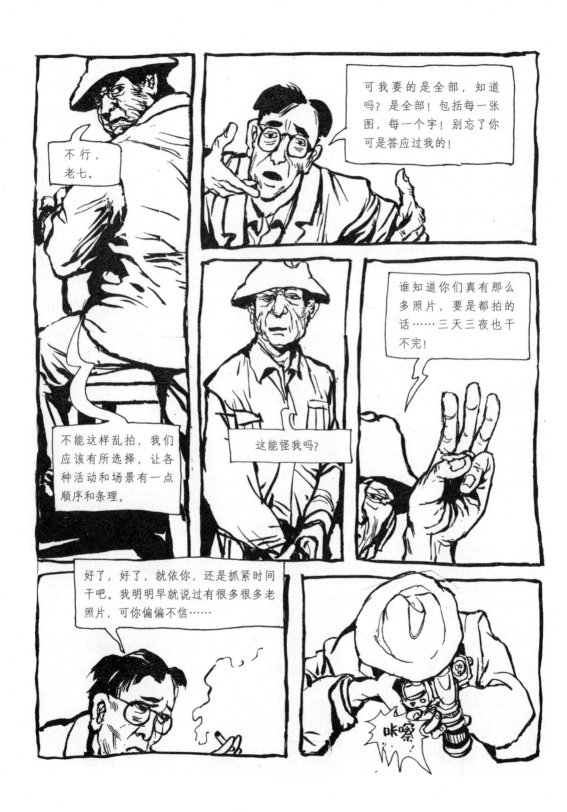

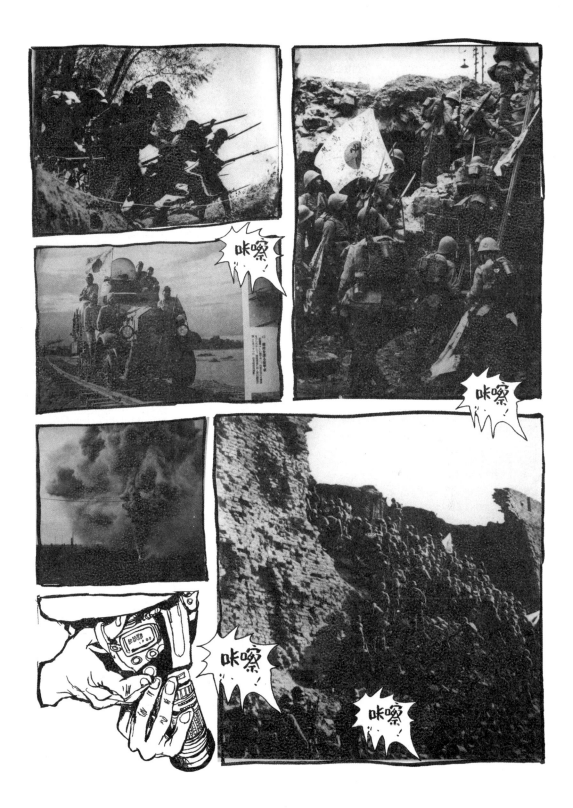

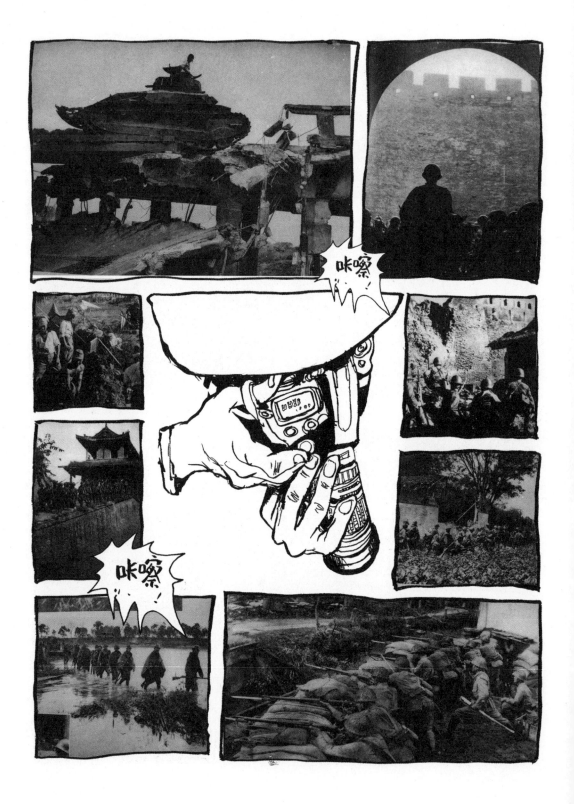

老七，这样还是太慢。

那你说该怎么办？

让我想想。

你先想着，我去看看师父。

师父您喝水吗？

咕嘟，咕嘟……

要不要来块面包？

不要，你师父平时就吃这个？

不，还有稀饭和方便面。

咱们现在一批一批地拍，你先按顺序铺开……

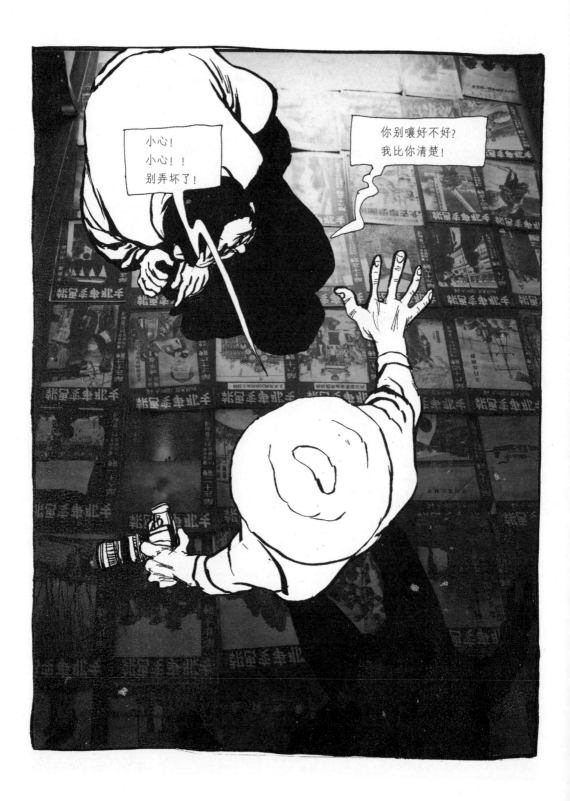

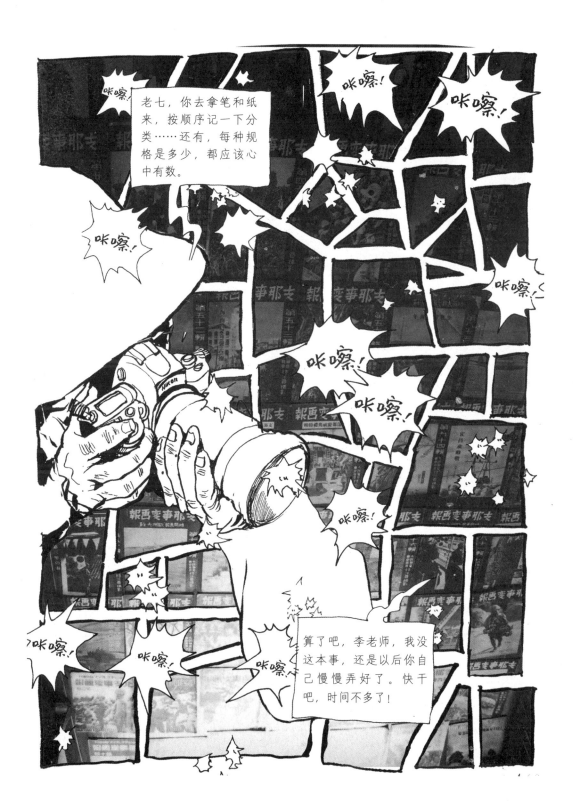

99

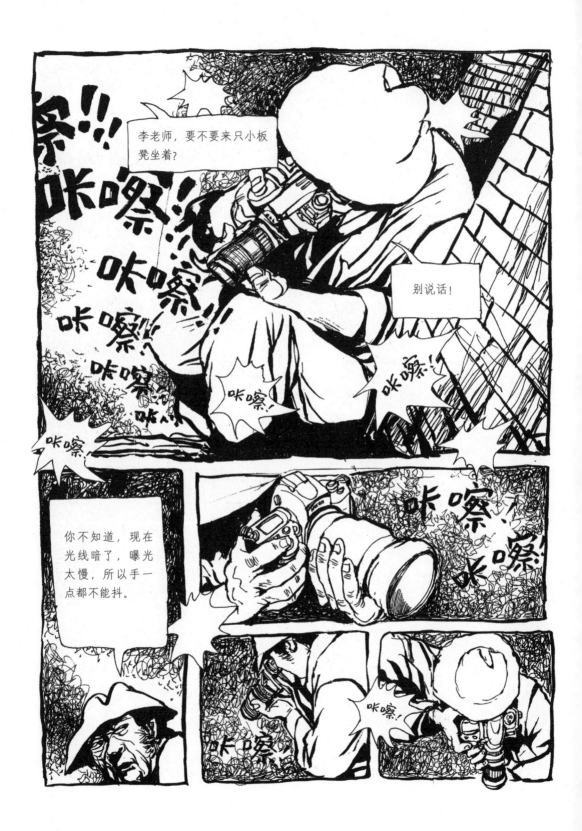

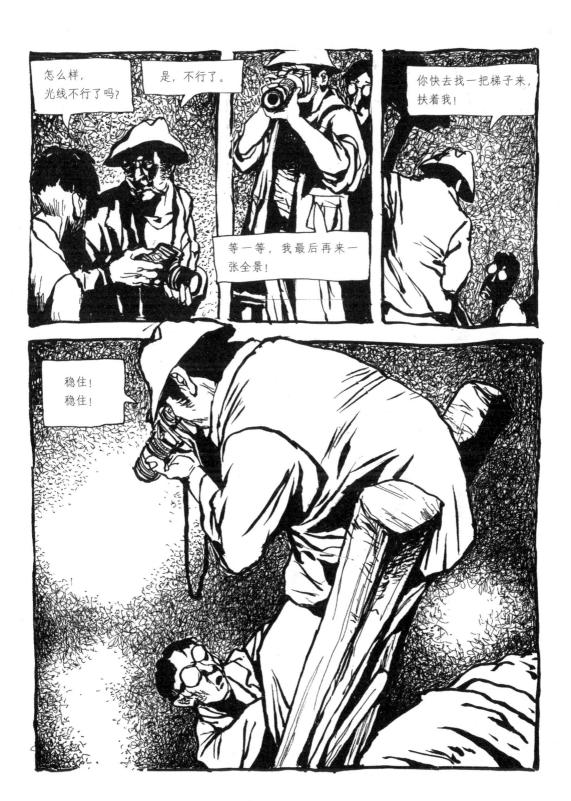

101

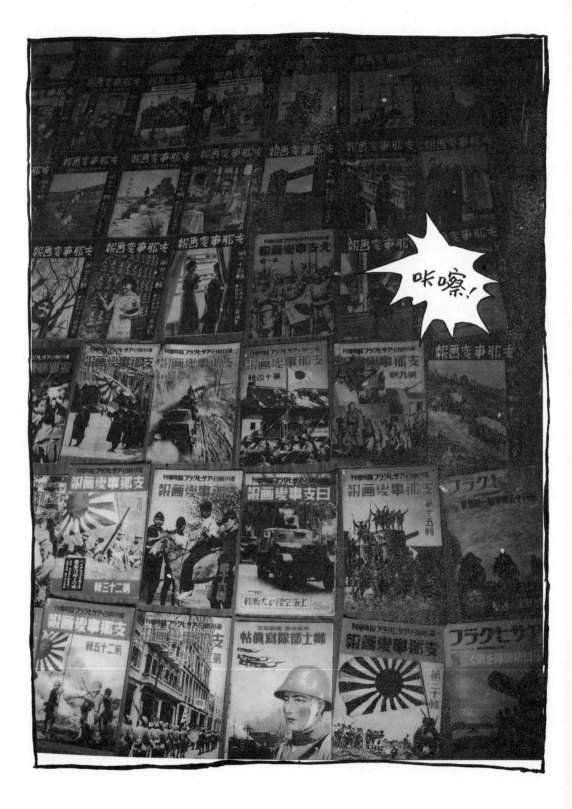

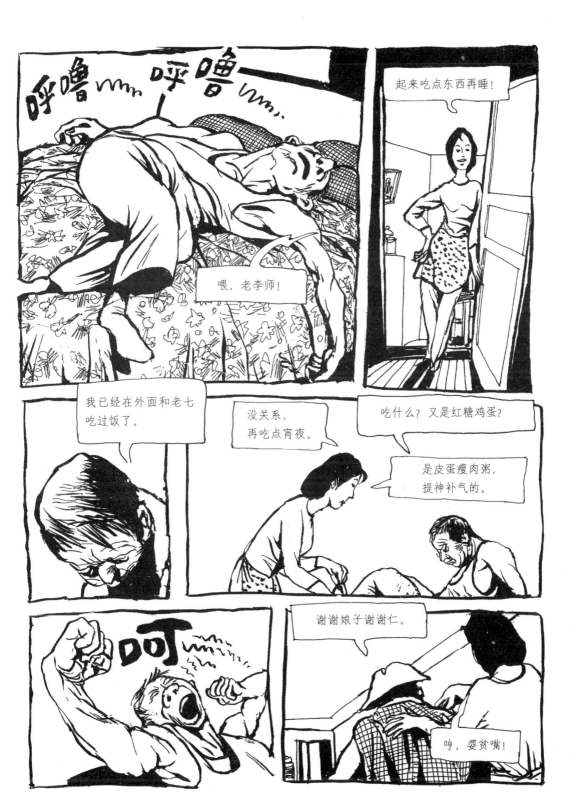

103

怎么样，味道还好吧？

我以为最多就是半个小时，没想到整整一天都没干完。

要不要再添点？锅里还有。

简直把我累晕了，后来都不知自己拍了些什么。

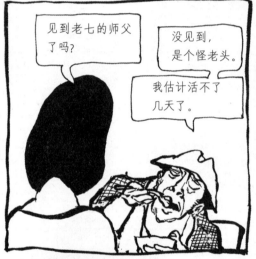

见到老七的师父了吗？

没见到，是个怪老头。

我估计活不了几天了。

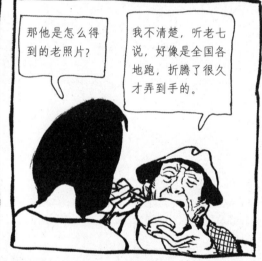

那他是怎么得到的老照片？

我不清楚，听老七说，好像是全国各地跑，折腾了很久才弄到手的。

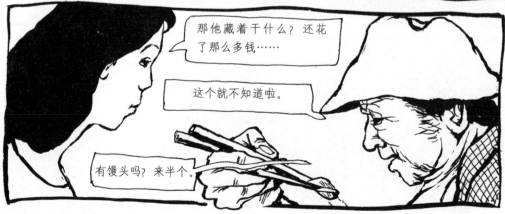

那他藏着干什么？还花了那么多钱……

这个就不知道啦。

有馒头吗？来半个。

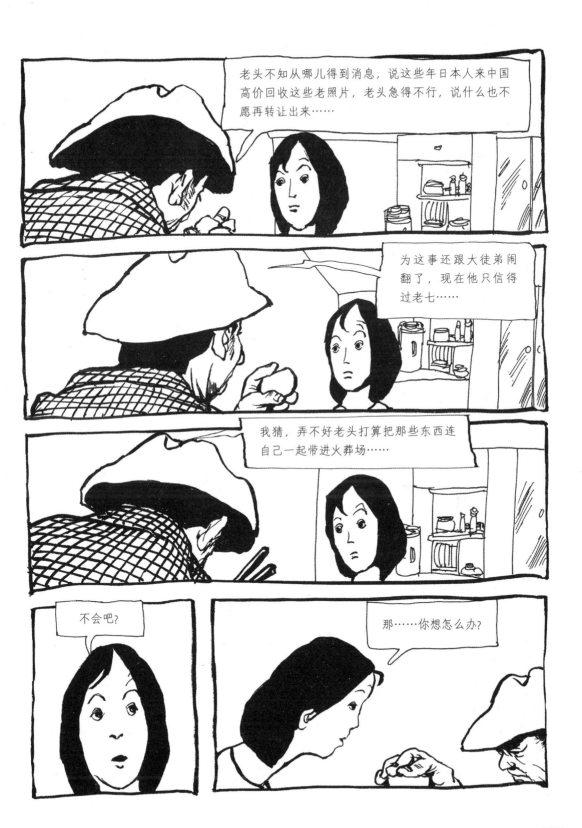

老头不知从哪儿得到消息，说这些年日本人来中国高价回收这些老照片，老头急得不行，说什么也不愿再转让出来……

为这事还跟大徒弟闹翻了，现在他只信得过老七……

我猜，弄不好老头打算把那些东西连自己一起带进火葬场……

不会吧？

那……你想怎么办？

我?
不知道。
那你说呢?

我也不知道。

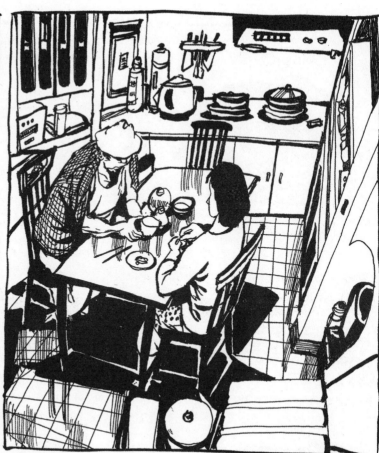

不过我下午已经给小柯打了个电话,等我把翻拍的照片整理出来后交给她,请她翻译个大概再说,看看到底是些什么内容。

这倒也是……

我已经热好了水,你去冲个澡吧,今晚早点睡。

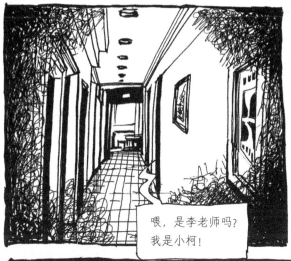

我最近一直在加班做这件事情……

喂，是李老师吗？我是小柯！

对，你给我的东西到现在都没看完，内容实在是太多了，需要查阅大量的资料……

日语翻译倒不难，主要的问题是照片的数量太多……

大概还要两三个月吧?

什么，两三个月?! 这……

或者这样好了，我争取在十一国庆长假拿出一个基本的框架，您看怎么样? 李老师。

行吧，小柯，那太辛苦你啦。

哪里，李老师，是我不好意思，真抱歉……那咱们就说好了，十一长假请您和肖老师来我家做客，看资料。

好，一言为定!

什么时候也请他们小两口来我们家里坐坐……

108

# 回 溯

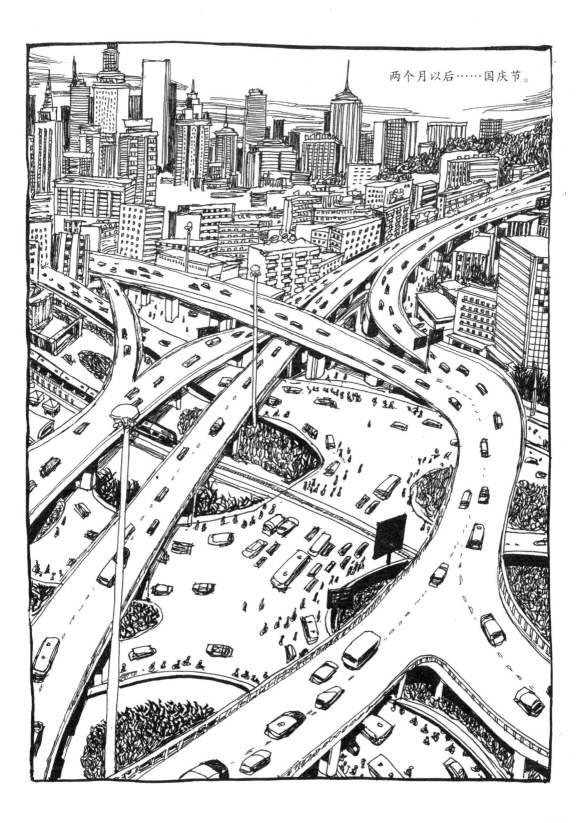

两个月以后……国庆节。

111

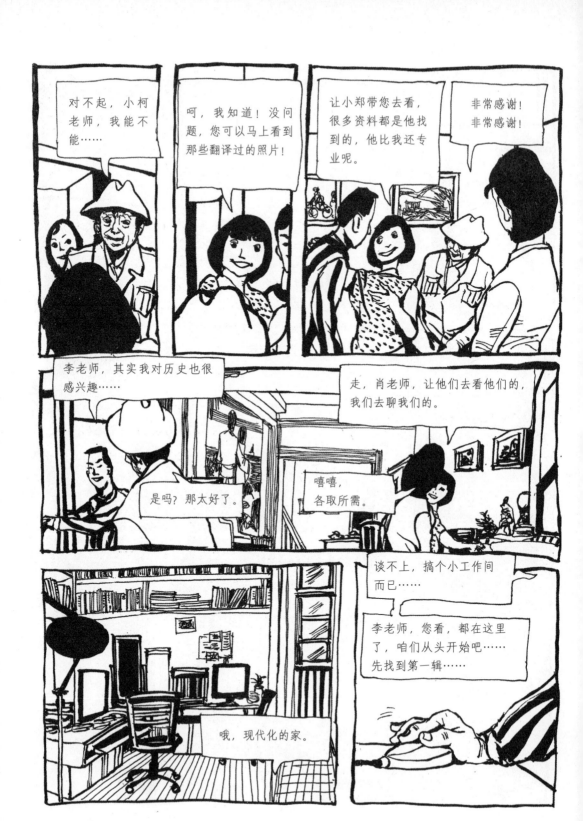

114

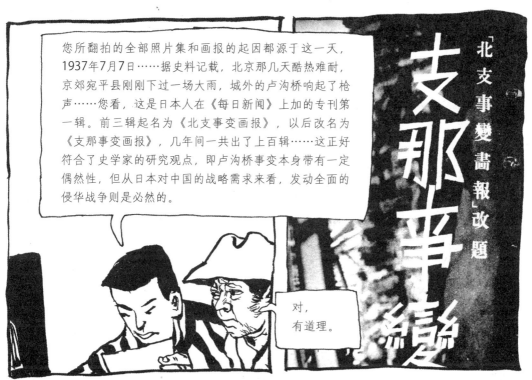

您所翻拍的全部照片集和画报的起因都源于这一天，1937年7月7日……据史料记载，北京那几天酷热难耐，京郊宛平县刚刚下过一场大雨，城外的卢沟桥响起了枪声……您看，这是日本人在《每日新闻》上加的专刊第一辑。前三辑起名为《北支事变画报》，以后改名为《支那事变画报》，几年间一共出了上百辑……这正好符合了史学家的研究观点，即卢沟桥事变本身带有一定偶然性，但从日本对中国的战略需求来看，发动全面的侵华战争则是必然的。

「北支事變畫報」改题

支那事變 續

对，有道理。

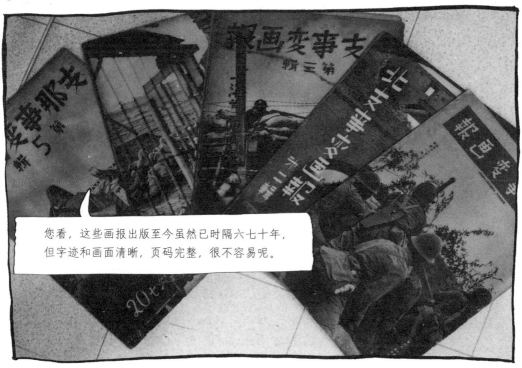

您看，这些画报出版至今虽然已时隔六七十年，但字迹和画面清晰，页码完整，很不容易呢。

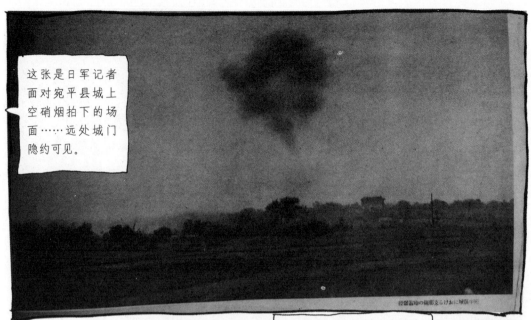

这张是日军记者面对宛平县城上空硝烟拍下的场面……远处城门隐约可见。

阵地上的日军发出欢呼……

日军在火化战死者的遗体。

经过翻译和整理以后再来看的感觉是不一样。

小郑，咱们接着看。

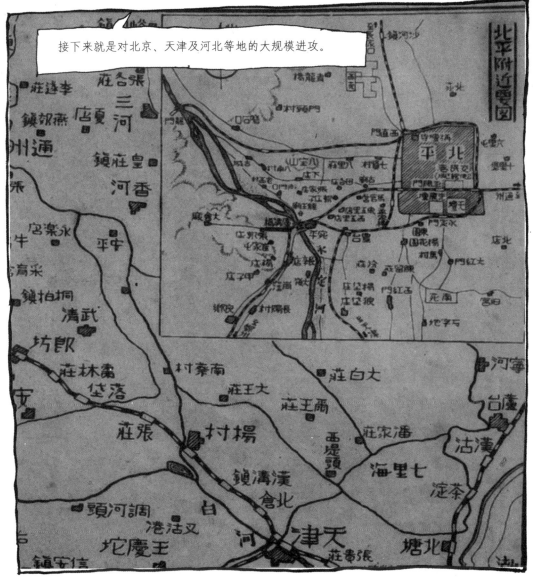

接下来就是对北京、天津及河北等地的大规模进攻。

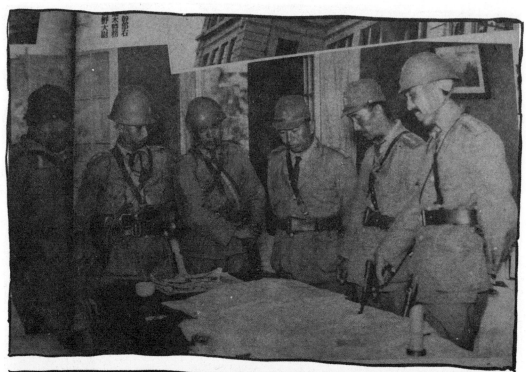

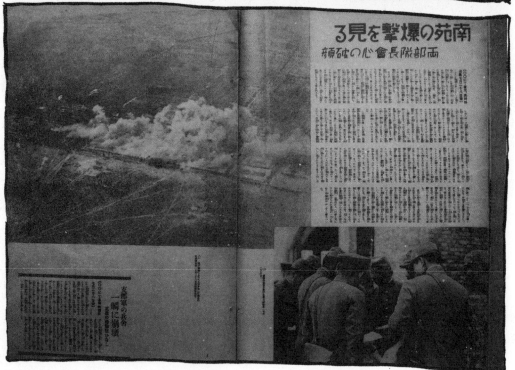

## 南苑の爆撃を見る

### 両部隊長隊會心の破顔

支地軍の基地<br>一瞬に壊滅

118

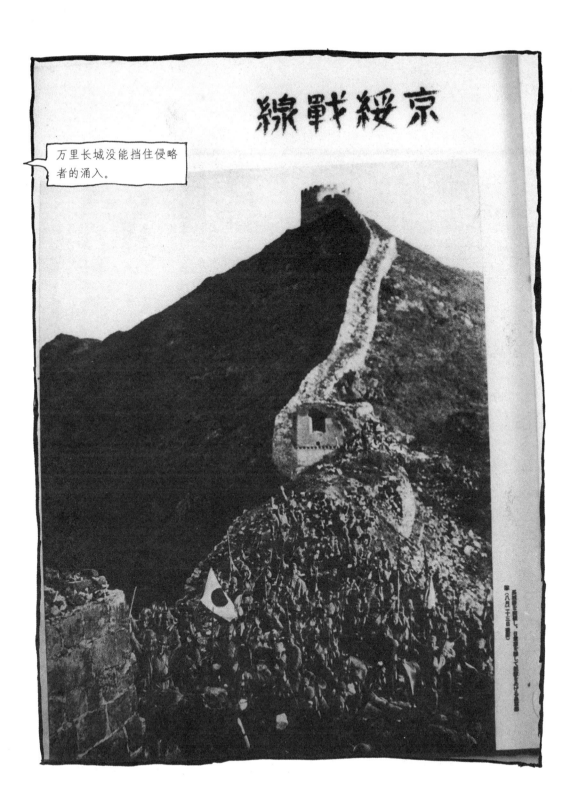

京綏戰線

万里长城没能挡住侵略者的涌入。

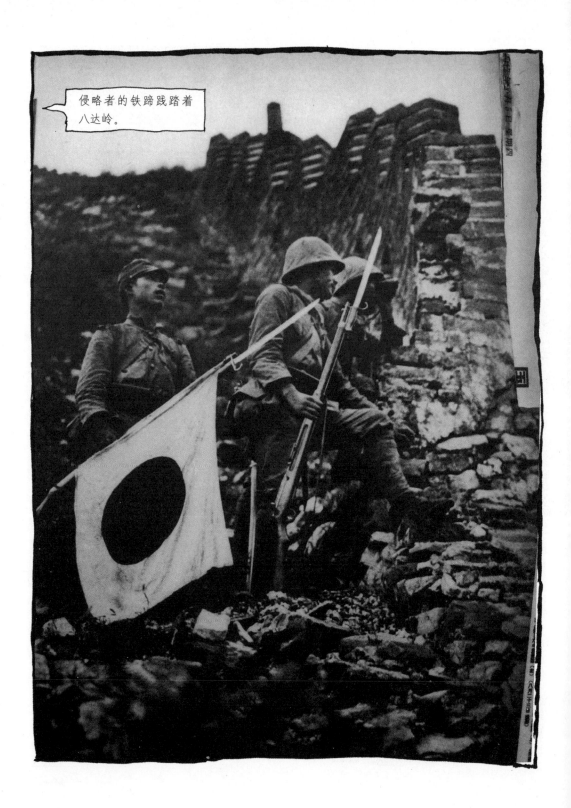

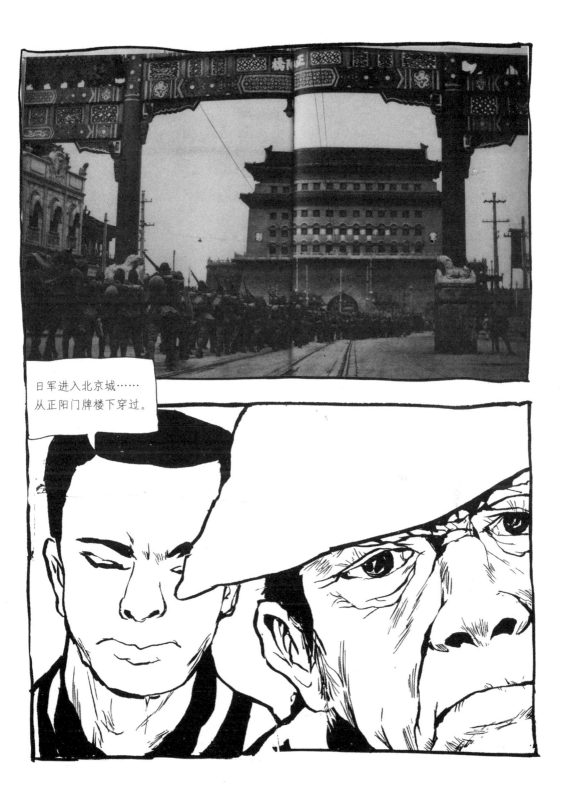

日军进入北京城……
从正阳门牌楼下穿过。

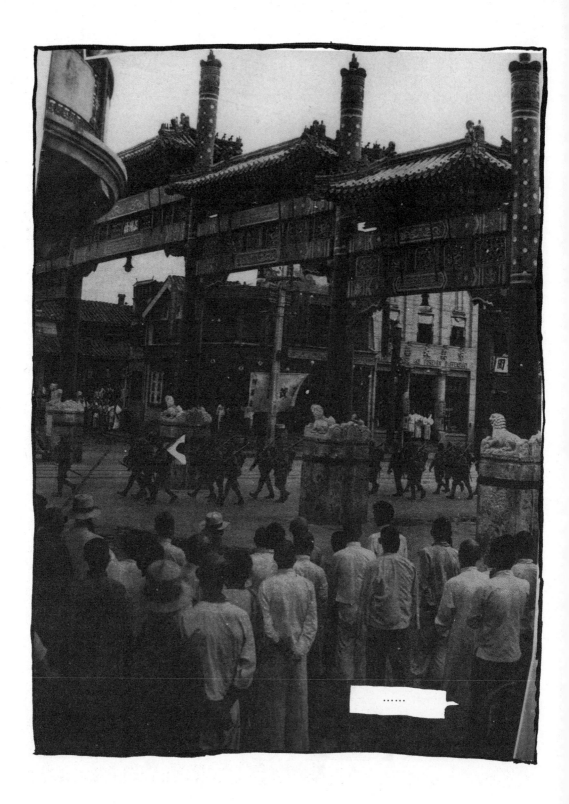

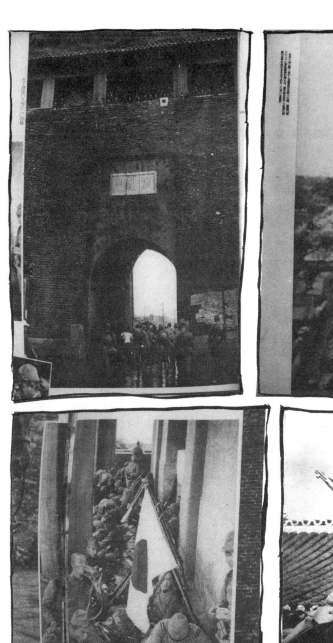

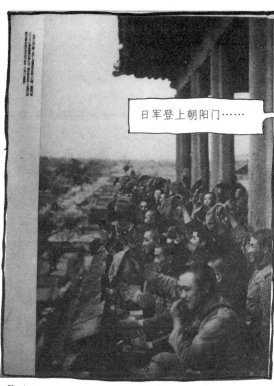

日军登上朝阳门……

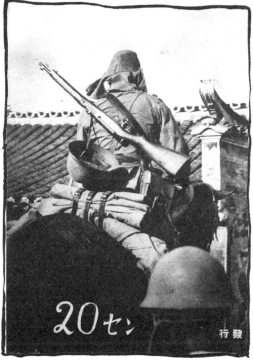

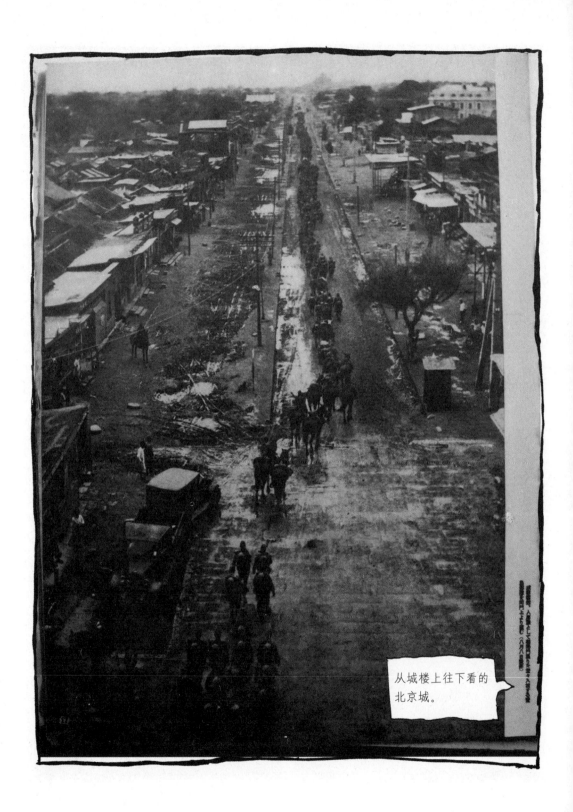

从城楼上往下看的
北京城。

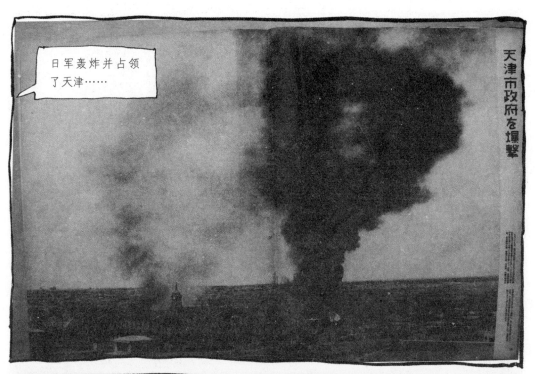

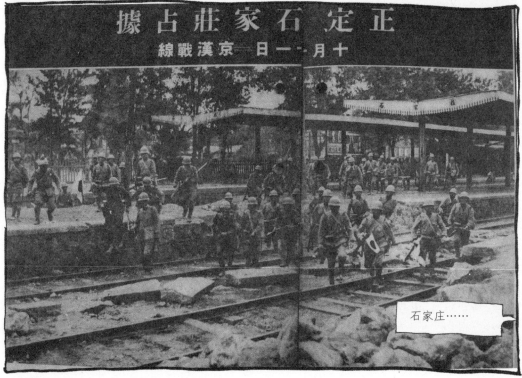

126

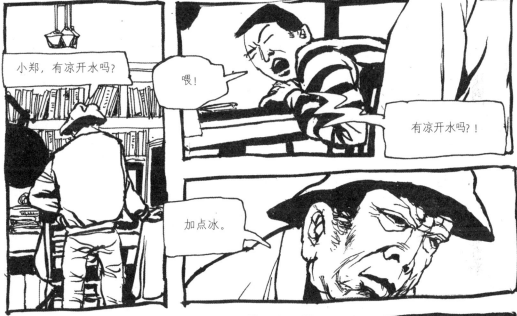

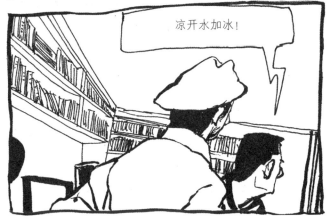

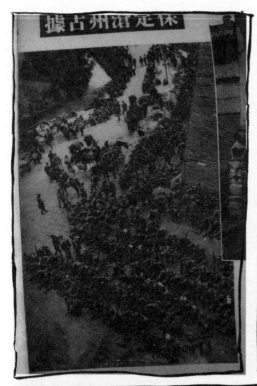

保定滄州占據

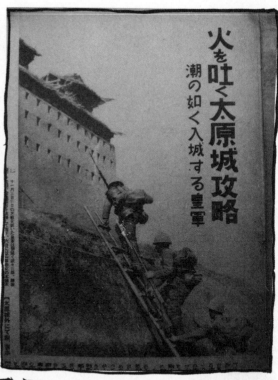

火を吐く太原城攻略
潮の如く入城する皇軍

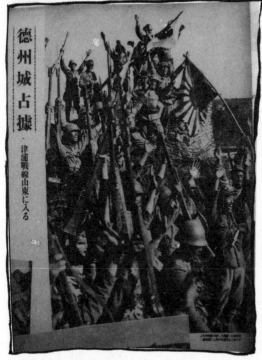

德州城占據
津浦戰線山東に入る

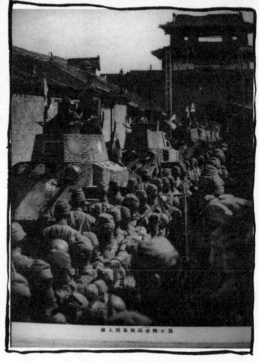

我が快速部隊堂々入城

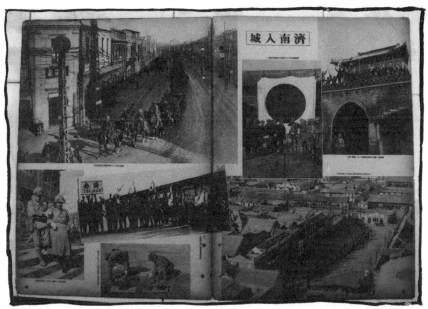

濟南入城

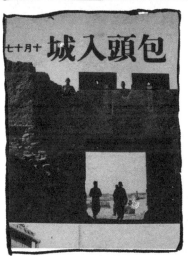

十月十七 包頭入城

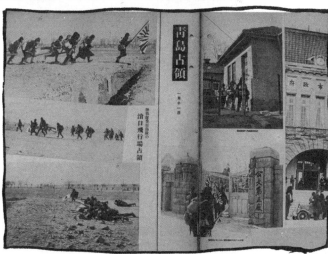

青島占領 十一月

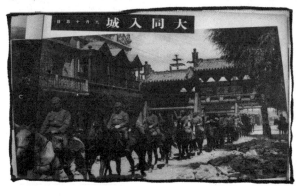

大同入城 九月十五日

李老师，您坐。

接下来是他们所到之处的各种画面，要看吗？

看！

当然要看！

好的，不过这部分有点多，内容杂，我们用了好长时间才整理出来。

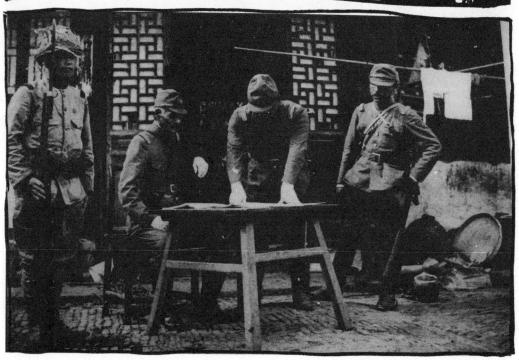

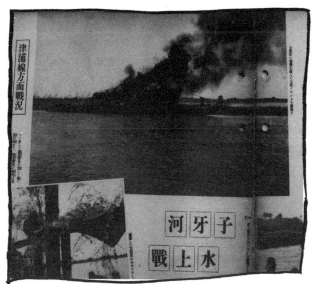

子牙河
水上戰

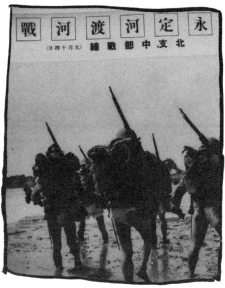

永定河渡河戰
北支中部戰線
（九月十四日）

# 太原城攻略戰

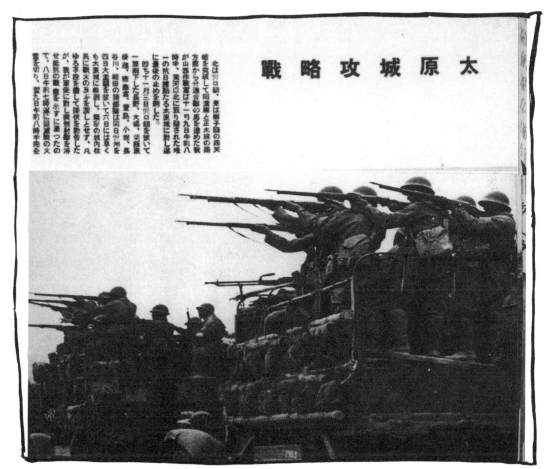

北はゲロ鎭、東は獅子嶺の廣莫矢崎を突破して同清線と正太城の落方面からゲ遠合鎭の馬を進めた數が山西作戰軍は十一月九日午前八時半、英河以北に亙り發せられた唯一の抗日接込たる太原城に對し遂に最後の止めを刺した。即ち十一月三日忻州を求いて一瀉前下した長町、大場、梁族原、徐疇、寮島、小堤、長谷川、綱田の諸部隊は同日忻州を四日大金額を求いて六日には早く太原城に殺到し、廢府の抗内住民に戰火の及ぶを潔しとせず、凡ゆる手段を講して隊伏を勸告したが、我が軍使に對し突如射擊を添せ抵抗の戰意を示すに至ったので、八日午前七時遂に滿載戲の火蓋を切り、翌九日午前八時半央全

131

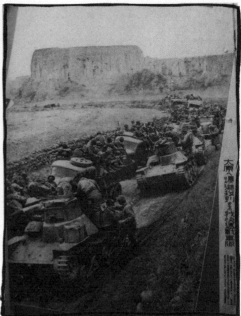

太原に驀進する井出大尉の戦車隊

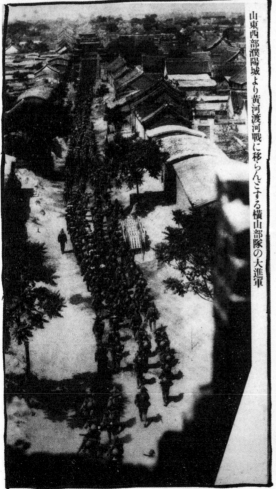

山東西部濮陽城より黄河渡河戦に移らんとする横山部隊の大進軍

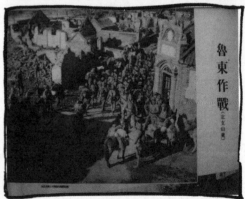

魯東作戦（北支山東）

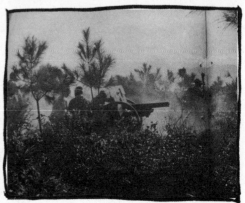

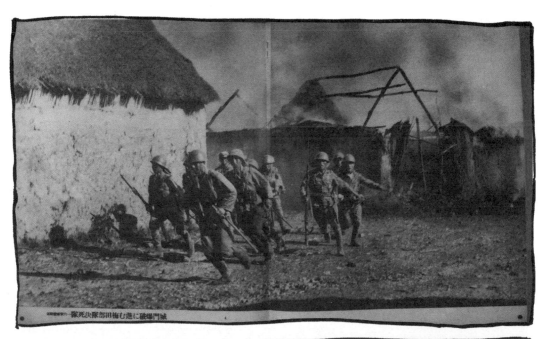

城門爆破に進む梅田部隊決死隊の一

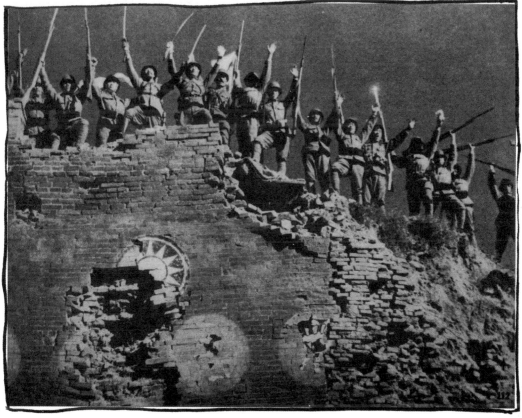

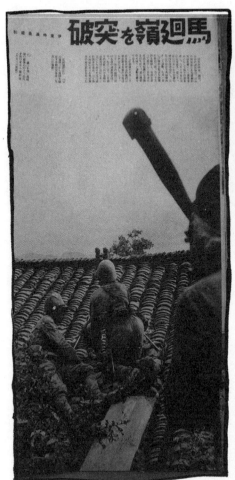

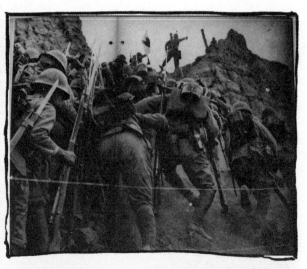

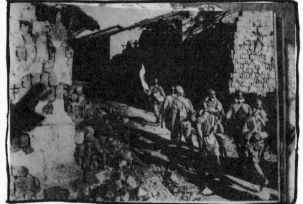

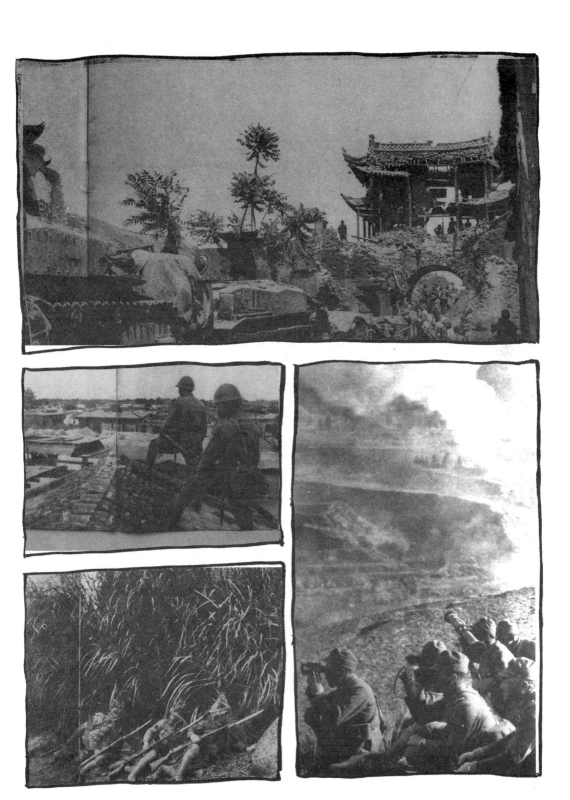

135

河南山西省境垣曲の山寺で假寝の夢を結ぶ皇軍勇士

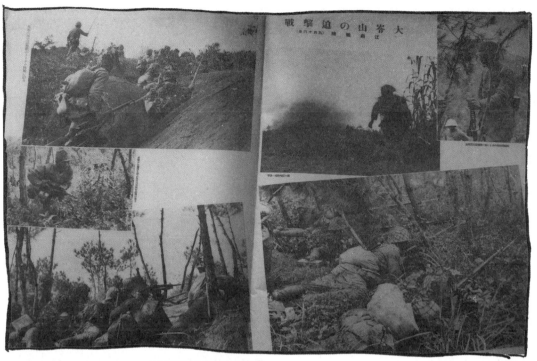

大峯山の追撃戦
（九月十六日）　江南戦線

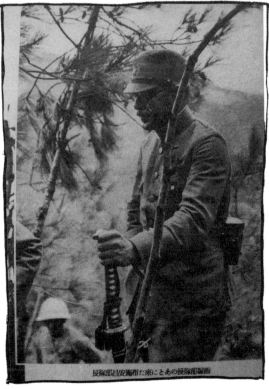

敵陣を攻めに来た布施部隊足立班長

彎縣を発進前線に向ふ香西縣隊の戦車

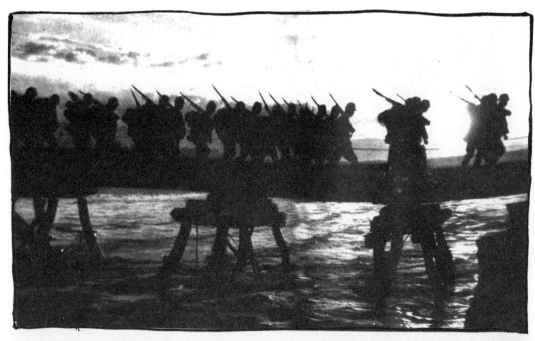

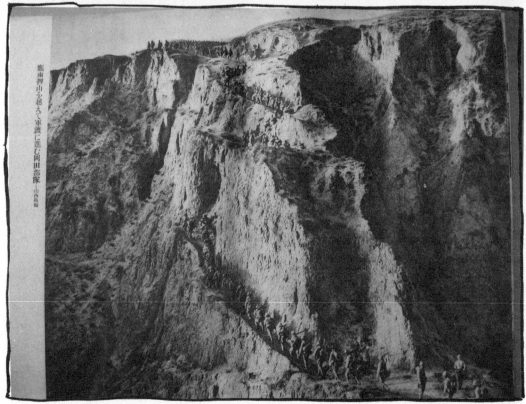

晋南中条山を越えて軍漢に進む岡田部隊〔山西戦線〕

徴発に来た勇士の姿（鎮遠近城外にて）

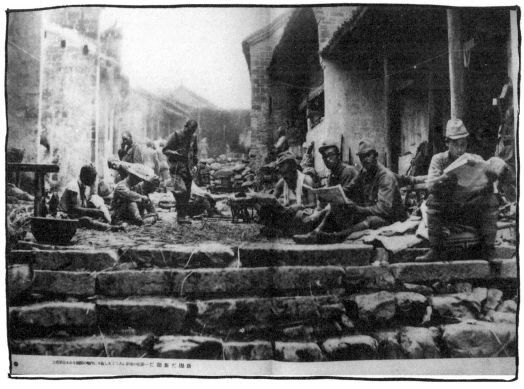

新占領だ 新聞を第一につかんで市内の要所に貼り出し宣撫する皇軍兵士

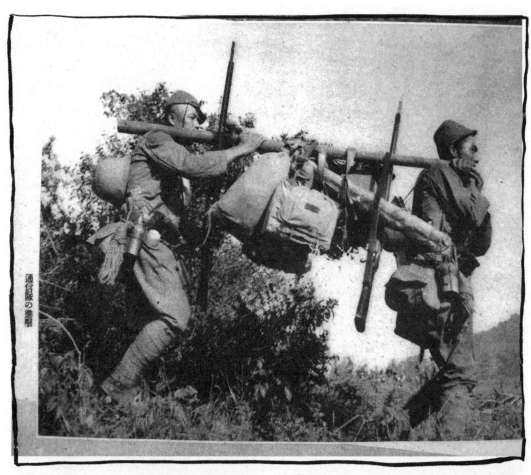

通信隊の進撃

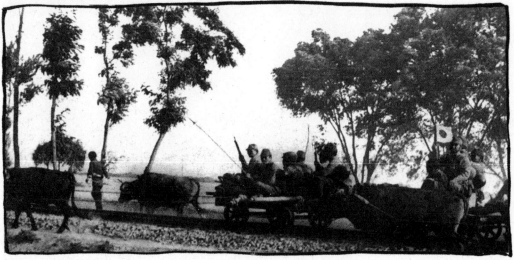

140

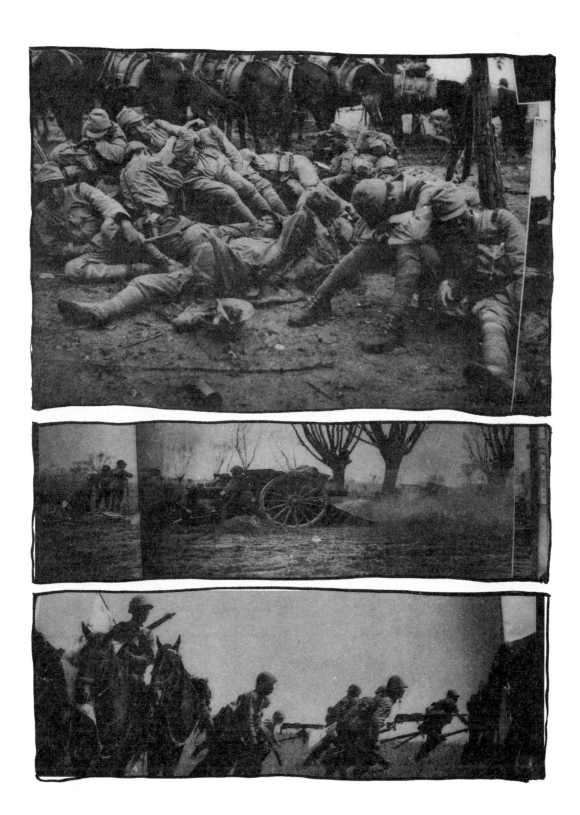

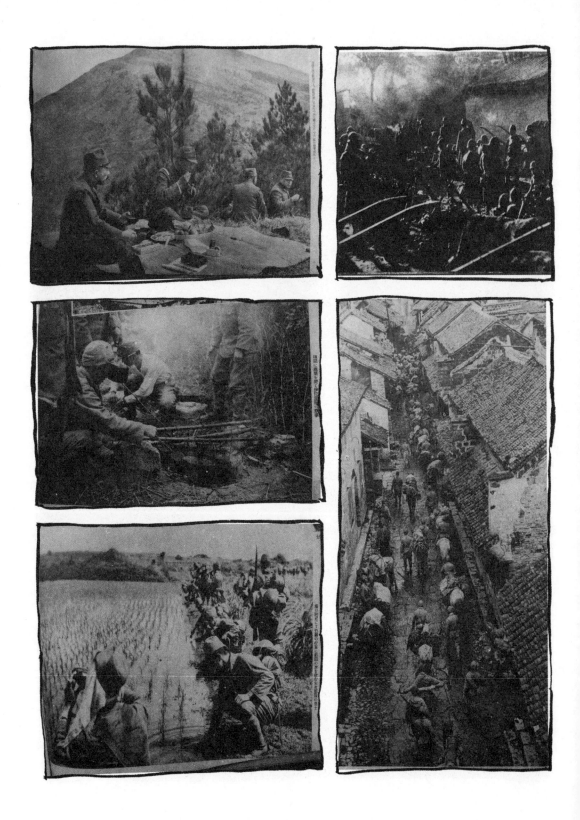

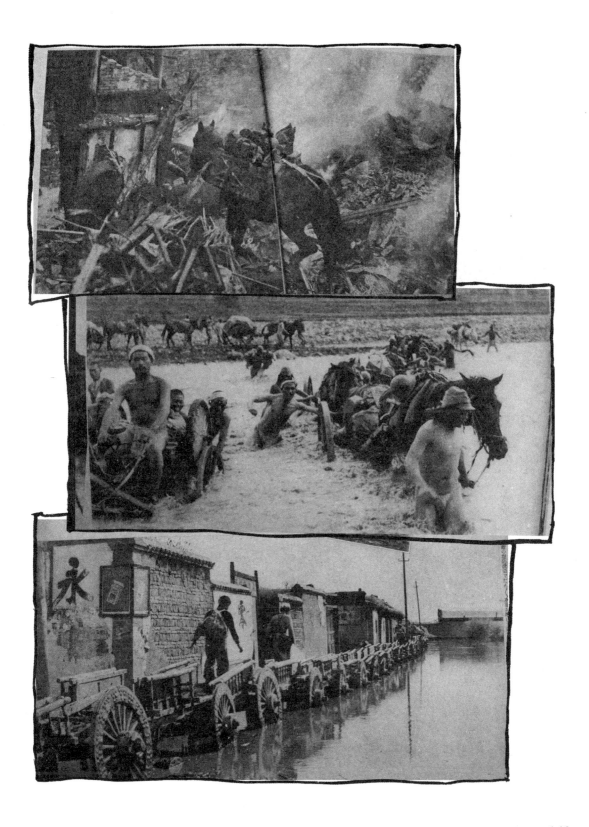

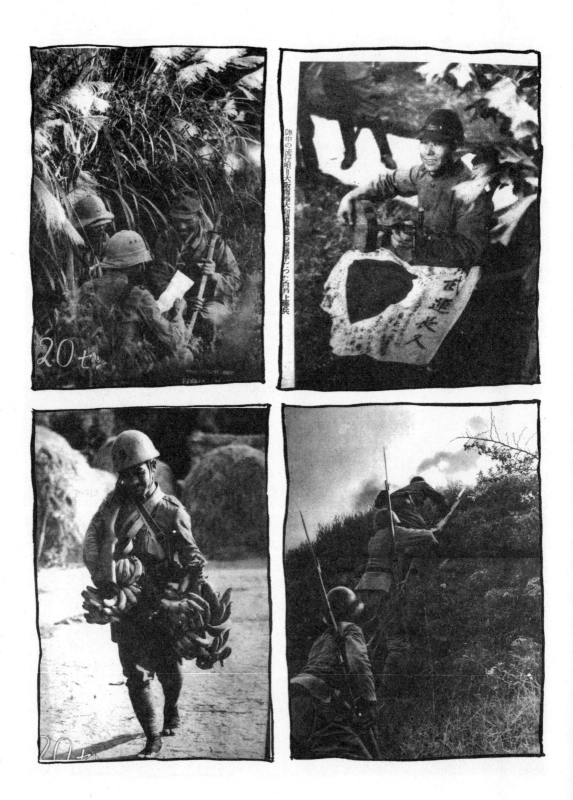

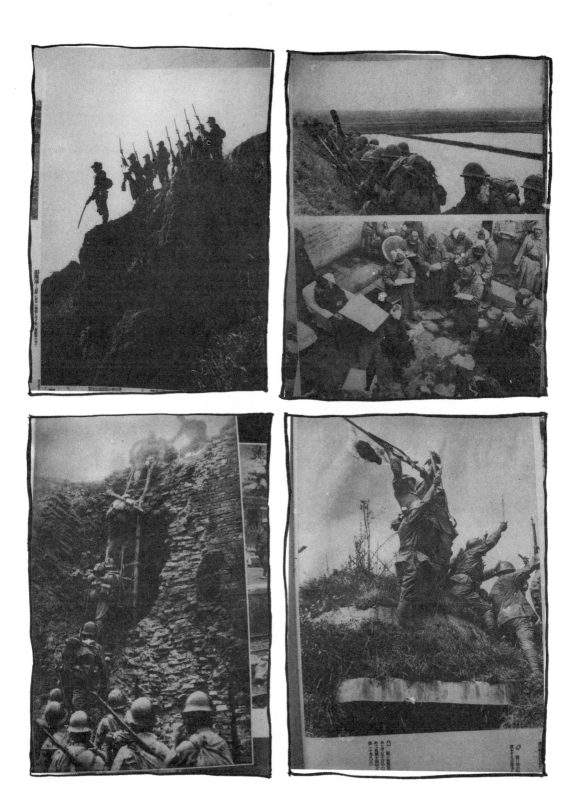

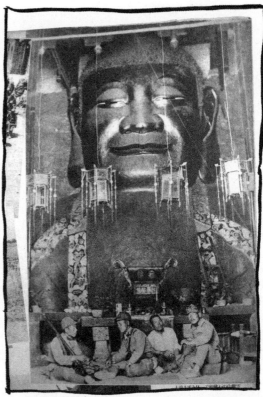

朝の洗面

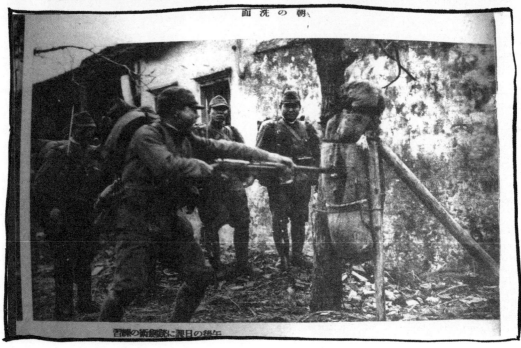

午後の日課に銃剣術の練習

146

海陸軍の協同作戦

上海東部第一線の〇〇上における陸、海軍最初の協同作戦

臨城入城──津浦線戦線

〔南昌作戦〕

猛雨の中を進む

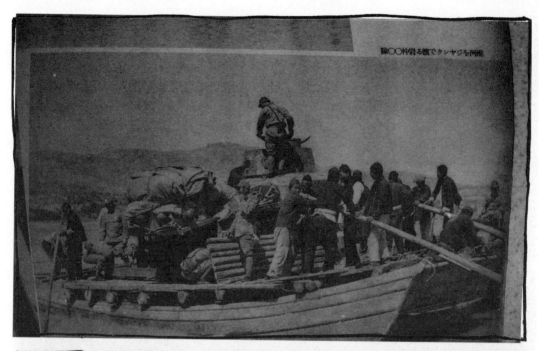

帽河でジャンクを渡る○○師隊

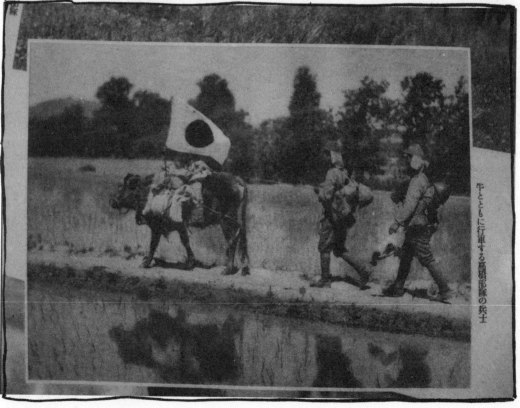

牛とともに行軍する高橋部隊の兵士

南潯線を
急追

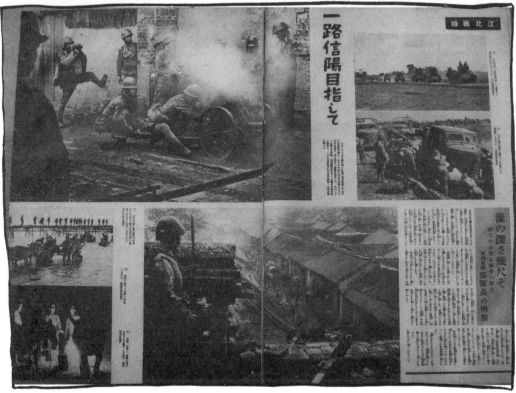

一路信陽目指して

江北戦線

澤の深さ幾尺ぞ

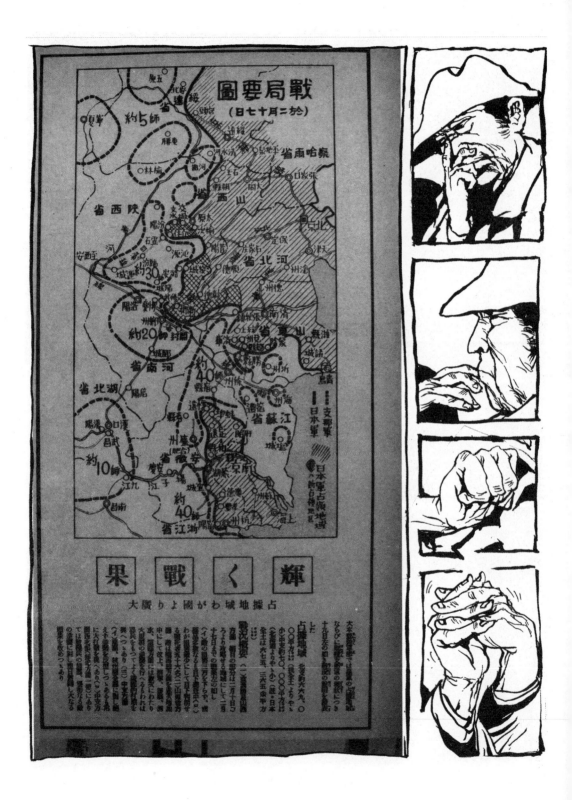

150

中村部隊慰遠會

歸て〇〇たい中隊部隊の新年宴會

海

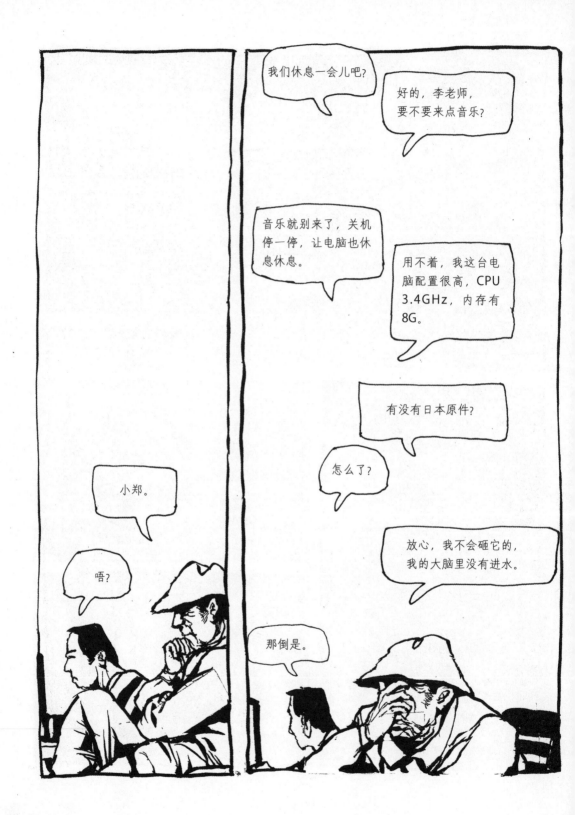

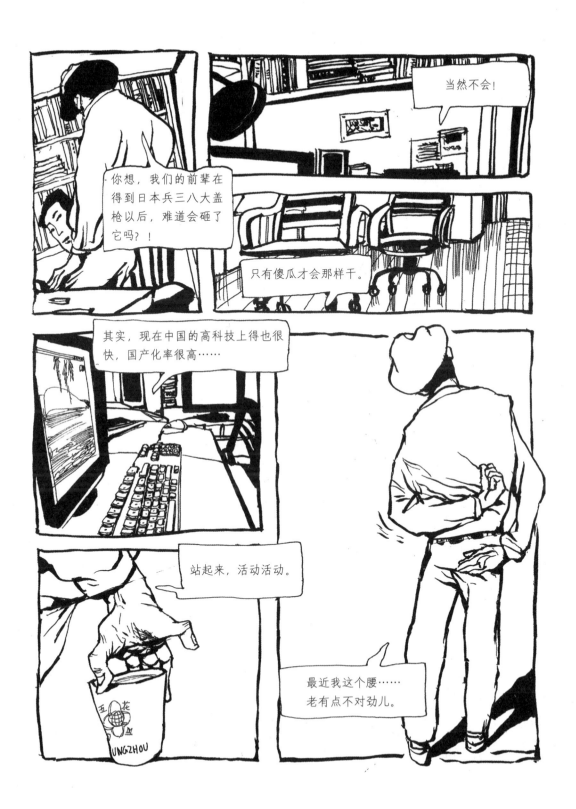

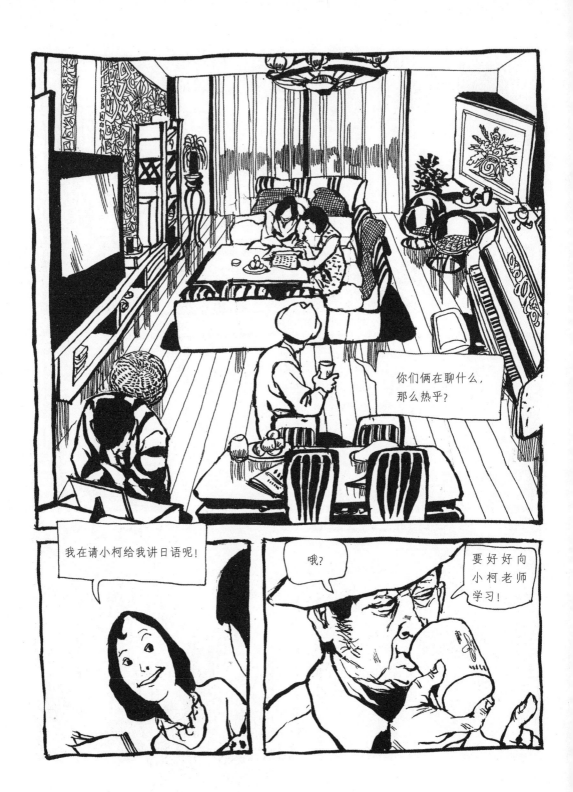

154

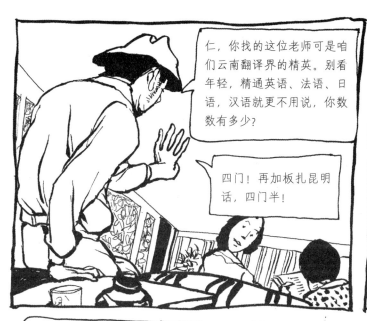

仁，你找的这位老师可是咱们云南翻译界的精英。别看年轻，精通英语、法语、日语，汉语就更不用说，你数数有多少？

四门！再加板扎昆明话，四门半！

真的？！

当然是真的。小柯在幼儿园的时候就可以用英语对话了，后来小学、中学、大学十几年都在欧洲各国深造，现在的日语是自修的……怎么样，小郑，我没有说错吧？你的娇妻可是位名副其实的才女哦！

差不多吧。

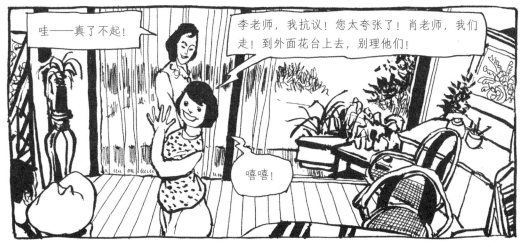

哇——真了不起！

李老师，我抗议！您太夸张了！肖老师，我们走！到外面花台上去，别理他们！

嘻嘻！

日本人当然不是这样想的。他们不认为是侵略,而是"事变"。他们要用这些画面在国内进行动员……怎样看待真实的历史,这是个问题。

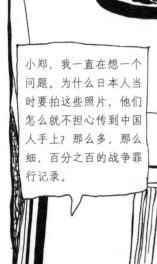

小郑,我一直在想一个问题。为什么日本人当时要拍这些照片,他们怎么就不担心传到中国人手上?那么多,那么细,百分之百的战争罪行记录。

那好,我们去接着看。

等一等,李老师,我再给您加点水去,或者换点凉茶?

好的,谢谢。

真的,我觉得这些照片太珍贵了。

那就好!

咕嘟咕

咕嘟

接下来您想了解什么内容？全在我的鼠标上，保证一秒钟就为您点出来！

说，李老师。

小郑真不愧是咱们的软件高手。

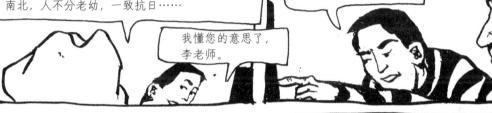

小郑，你帮我找一点关于中国军队战斗力的介绍，我是老兵出身，有兴趣看看这方面的东西。因为据我所知，抗日战争极大地促进了第二次国共合作，当时的抗日浪潮是全国性的。我还记得蒋介石在庐山发表演讲，号召地不分南北，人不分老幼，一致抗日……

我懂您的意思了，李老师。

我们已经从三个方面归纳了您所说的问题。先看第一……喏，就在中间这个文件夹里。

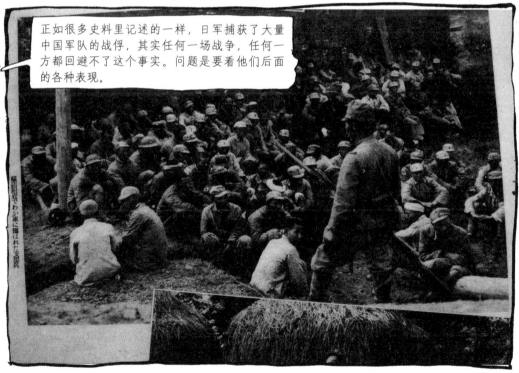

正如很多史料里记述的一样，日军捕获了大量中国军队的战俘，其实任何一场战争，任何一方都回避不了这个事实。问题是要看他们后面的各种表现。

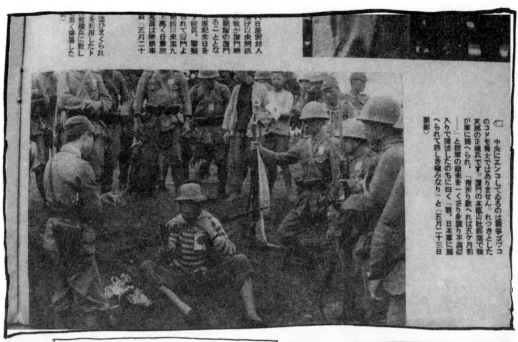

中央にエンコしているのは敵等ゴッコのコードを着てではありません。れっきとした支那の正規兵です。厦門の本龍山社部落で我が軍に描かれ、「厦門数へれば五ケ月前――」と捲舌の顛末を一くさり身振り手真似入りで陳述したのちに曰く、我、日本軍に描へられて誠しき爆みなり」と（五月二十三日撮影）

这名中国被俘士兵显然受到了羞辱。
而这几位中国战俘则一脸不惧。

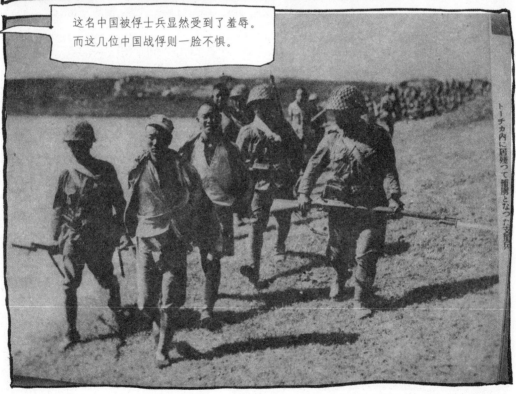

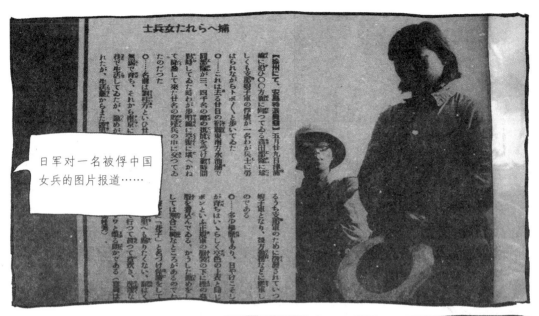

捕へられた女兵士

日军对一名被俘中国女兵的图片报道……

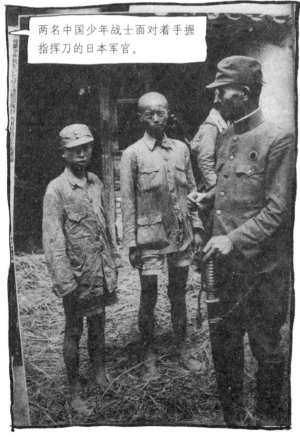

两名中国少年战士面对着手握指挥刀的日本军官。

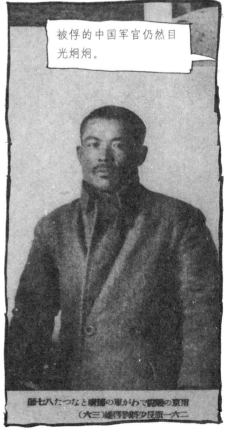

被俘的中国军官仍然目光炯炯。

159

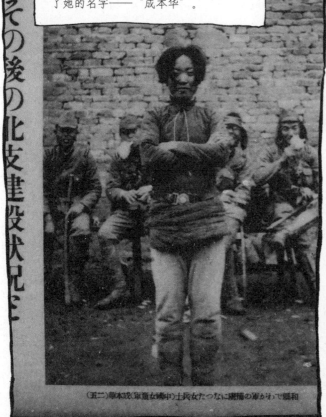

这位被俘女战士昂首向着镜头，显现了不屈与坚毅。照片下面的日文译音注明了她的名字——"成本华"。

その後の北支建設状況と

（五二）華本成（軍蒼女隊中）士兵女たつに廬捕の顏力オ）で懸和

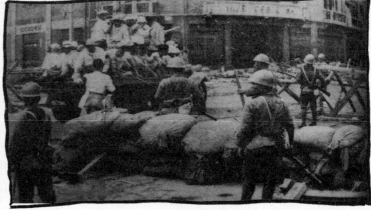

160

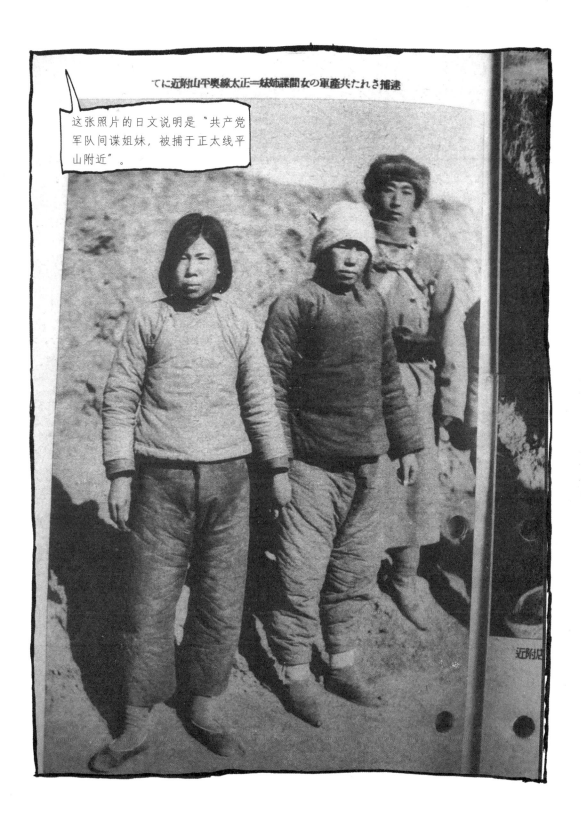

てに近附山平線太正＝妹姉諜間女の軍產共たれさ捕逮

这张照片的日文说明是〝共产党军队间谍姐妹，被捕于正太线平山附近〞。

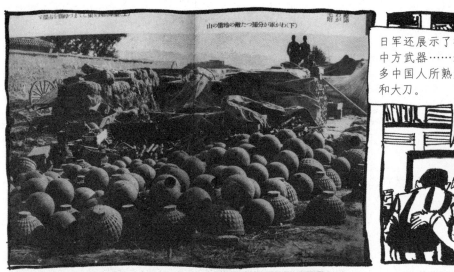

日军还展示了被搜获的中方武器……这就是很多中国人所熟知的地雷和大刀。

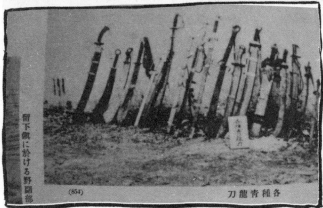

我们的人民就是用土地雷、青龙刀迎战敌人的飞机、大炮，可是……

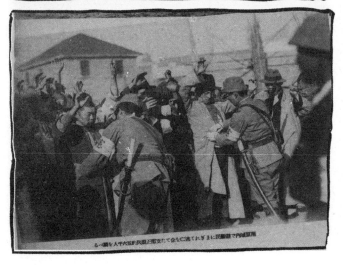

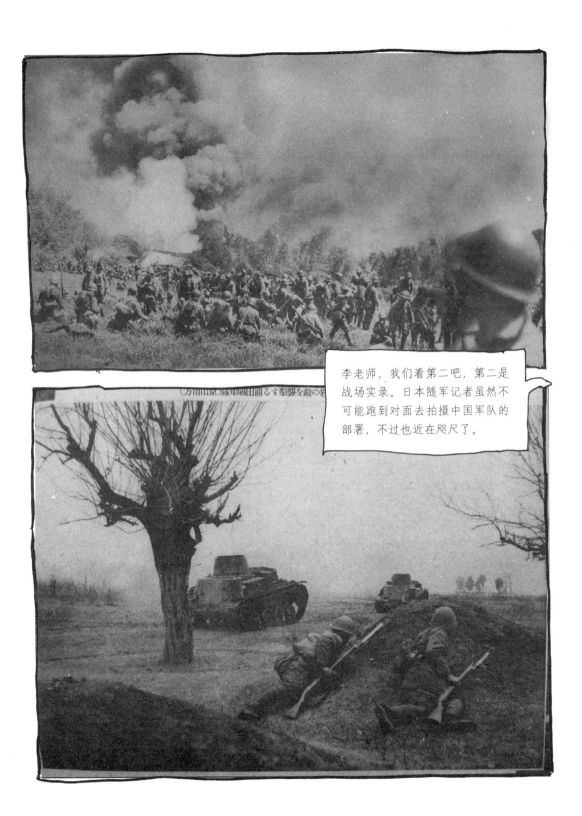

李老师，我们看第二吧，第二是战场实录。日本随军记者虽然不可能跑到对面去拍摄中国军队的部署，不过也近在咫尺了。

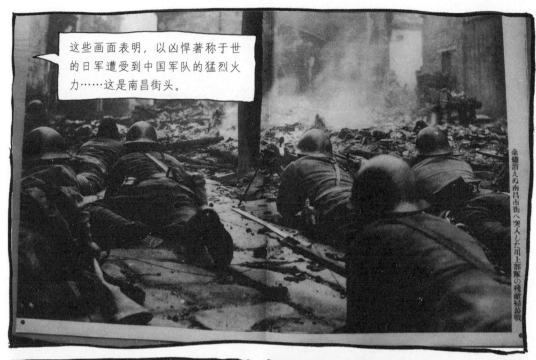

这些画面表明，以凶悍著称于世的日军遭受到中国军队的猛烈火力……这是南昌街头。

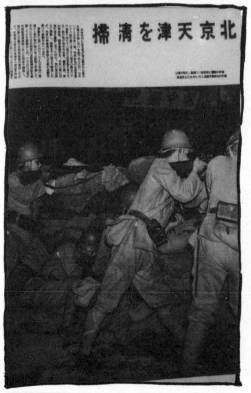

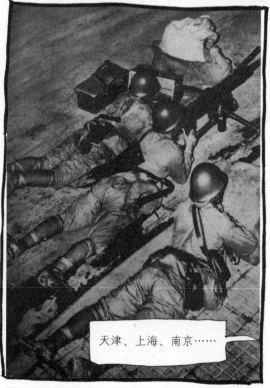

天津、上海、南京……

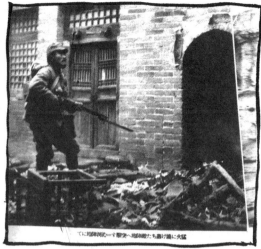

战壕、空袭、麻雀战、地道战、铁丝网……

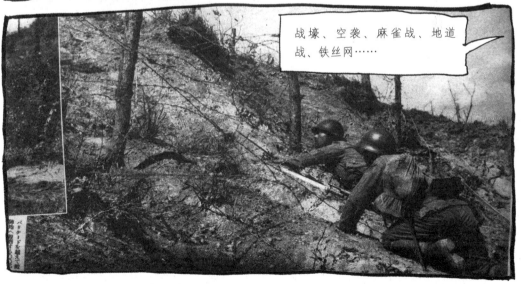

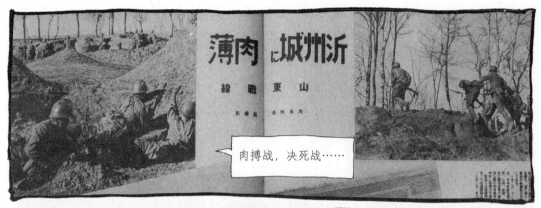

沂州城に肉薄

山東戦線

大東特派員撮影

肉搏战，决死战……

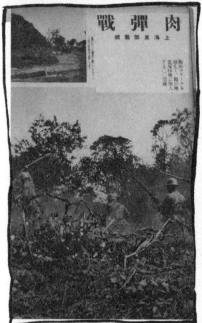

肉弾戦

上海東部戦線

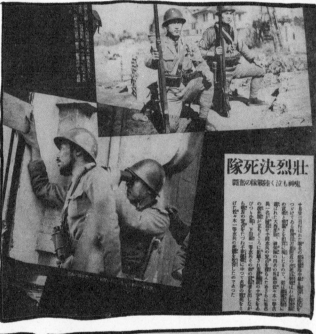

壮烈決死隊

鬼神も泣く奮戦の記録

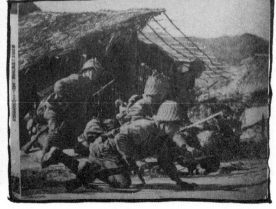

166

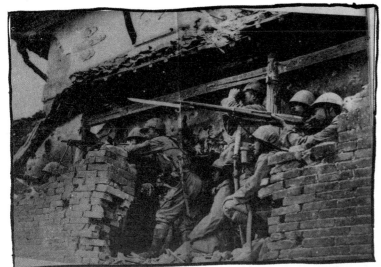

李老师，这张照片很经典，我把它放个特写给您看。

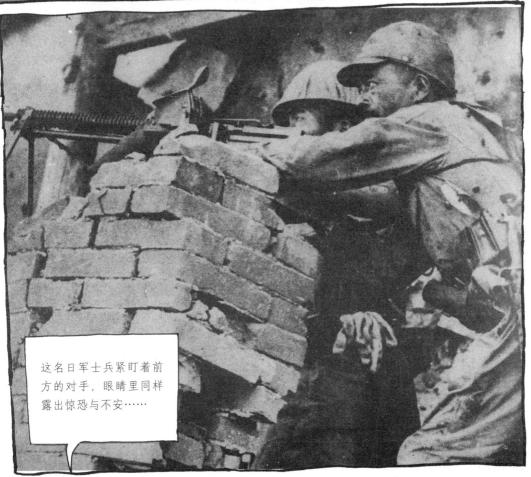

这名日军士兵紧盯着前方的对手，眼睛里同样露出惊恐与不安……

167

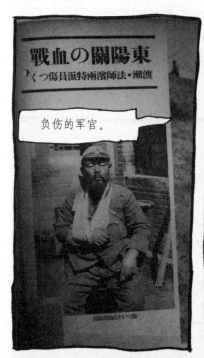

東陽關の血戰
渡法・師渡雨特派員傷つ

负伤的军官。

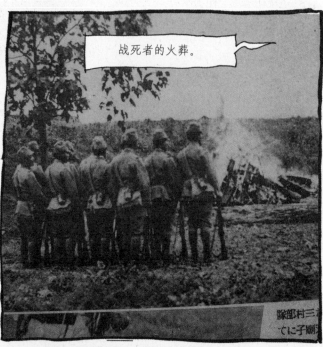

战死者的火葬。

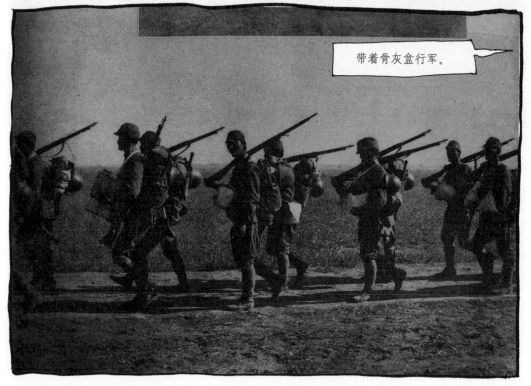

带着骨灰盒行军。

168

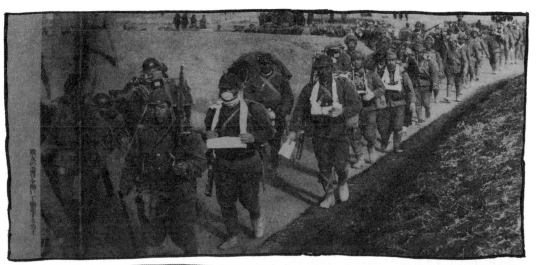

戦友の遺骨を抱いて帰還する兵士

靖国神社成为侵略者的招魂之所。

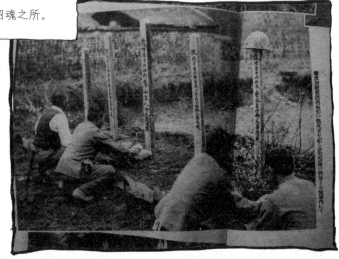

戦死同胞の前線附近の戦死者を弔う出征部隊の戦友たち。満洲にて

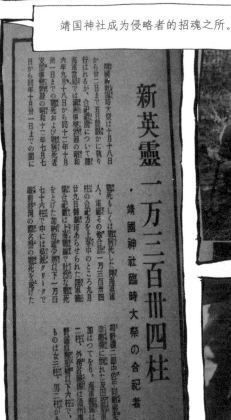

## 新英霊 一万三百卅四柱

・靖国神社臨時大祭の合祀者

靖国神社臨時大祭は十月十八日から廿三日まで五日間にわたり執り行われるが、合祀奉告について陸海軍当局では満洲事変勃発の昭和六年九月十八日から同十二年十月卅一日までの戦死および戦病死者の数を、この臨時大祭で合祀の運びにいたった。

戦死もしくは戦傷死した陸海軍人、軍属その他を加えた総計一万三百卅四柱の合祀方が上奏中のところ二十九日許可あらせられた閣議は二十九日、外務省嘱託は上海事変勃発当時上海総領事館で壮烈なる戦死をとげた加藤彦治郎少将下士官以下七十六柱、中には呉淞クリークで新聞記事の際名誉の戦死を寄げたものは女三柱、男三柱がある

壮烈に生還した山嶽・笠英院(享年二六才)軍犬。霊前に焼香行く。軍人に負けなかった

李老师，这里有两张照片我觉得奇怪。一张是一群日军面对一座墓肃立，旁边的文字说明这里面埋的是中国军人。另一张也是在一座标明"中国无名战士之墓"的坟前，一名日本军官正在鞠躬致敬。

这是怎么回事？

哦。

我原来只是听说在世界战争史上有这种罕见的现象……没想到今天还真的见到了……说是虽为敌手，但表达的是军人之间对牺牲精神的钦佩与敬意……

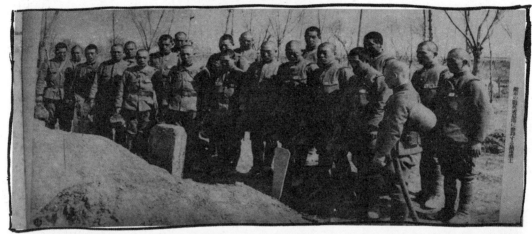

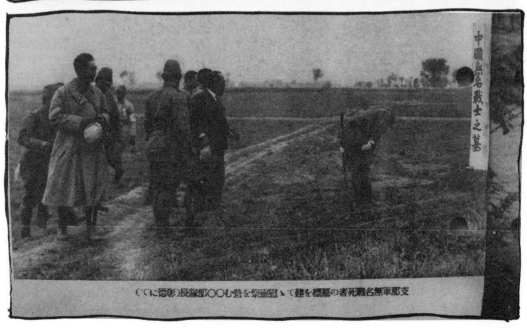

支那軍無名戰死者の墓標を建てゝ慰靈祭を營む○○部隊長（彰德にて）

第三个方面是什么?

第三个方面是中方对抗战的动员与鼓舞,也就是通常说的标语口号,同样被日本随军记者拍下来并刊出,今天则成了中华民族顽强抗击外侮的精神见证……像这张照片就很有意思,近处是一群伏地进攻的日本兵,而远处的白墙上隐约可见的大幅标语是"军民合作,抗战到底"。

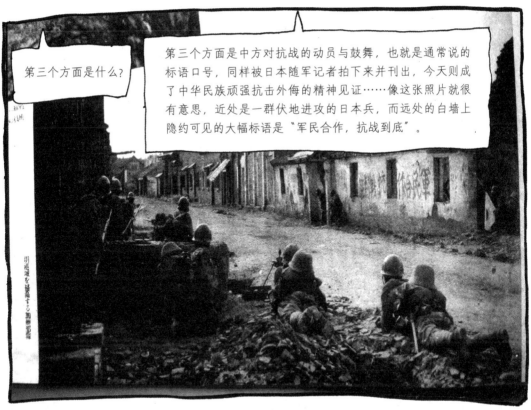

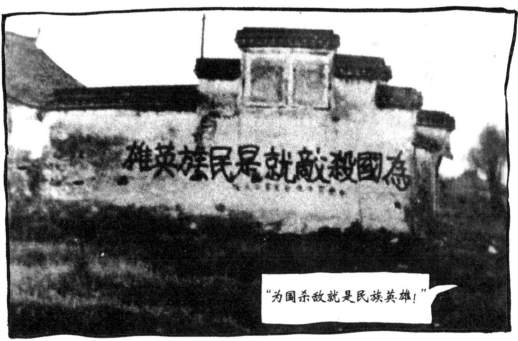

"为国杀敌就是民族英雄!"

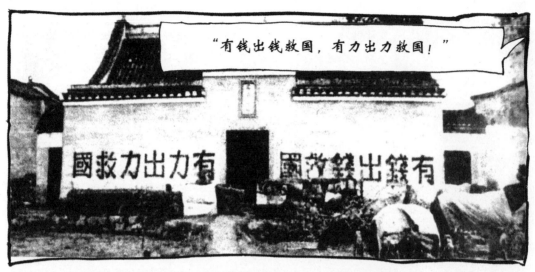

"有钱出钱救国，有力出力救国！"

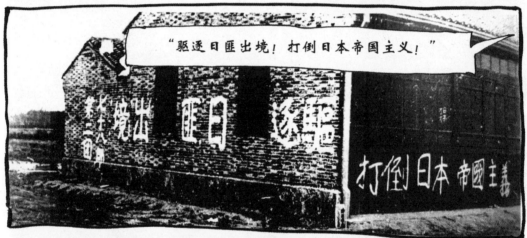

"驱逐日匪出境！打倒日本帝国主义！"

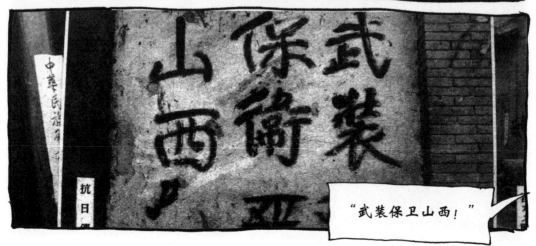

"武装保卫山西！"

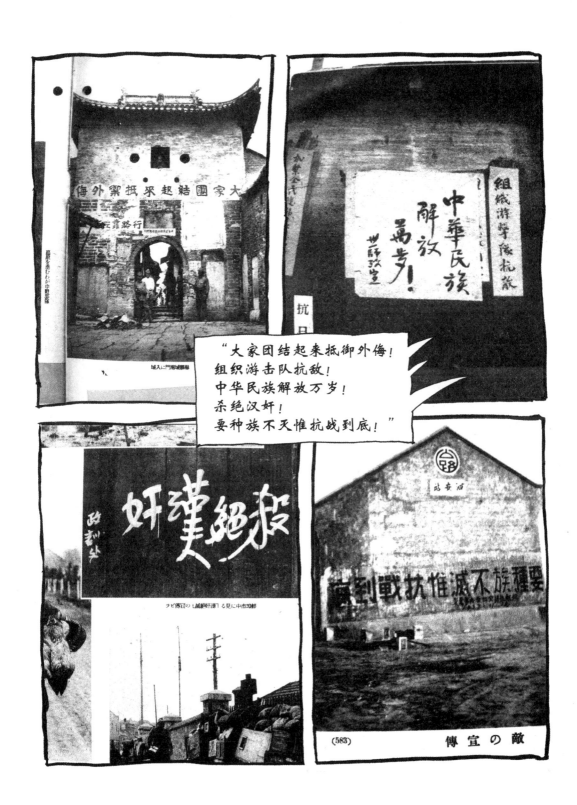

"大家团结起来抵御外侮！
组织游击队抗敌！
中华民族解放万岁！
杀绝汉奸！
要种族不灭惟抗战到底！"

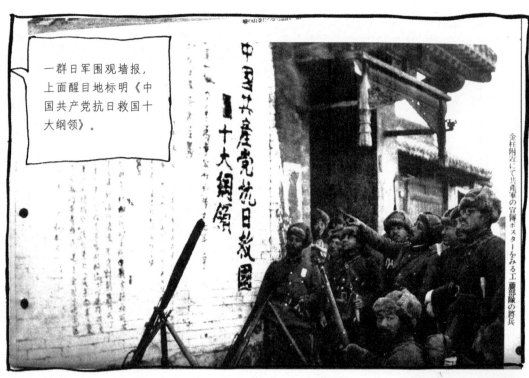

一群日军围观墙报，上面醒目地标明《中国共产党抗日救国十大纲领》。

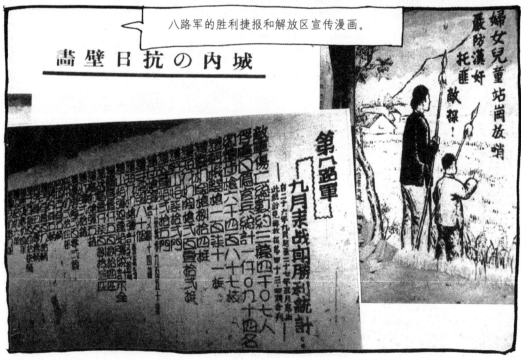

八路军的胜利捷报和解放区宣传漫画。

174

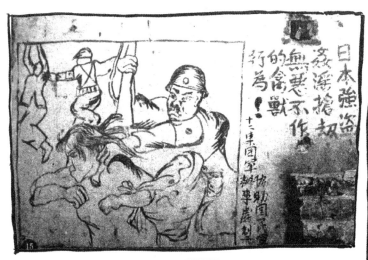

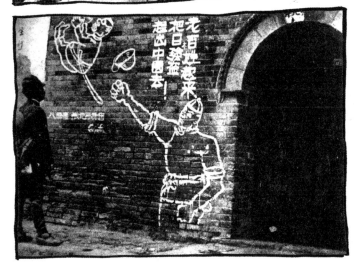

呵——宣传漫画！我喜欢！

我从小就在墙上描过好多宣传漫画……这一定是我老师的老师的老师在六七十年前的作品！我想象得出他们当时的那种创作激情……

您看："日本强盗奸淫抢劫无恶不作的禽兽行为！""杀尽日寇！""老百姓起来，把日本强盗赶出中国去！"

"有我无敌，有敌无我！我不杀敌，敌必杀我！"

175

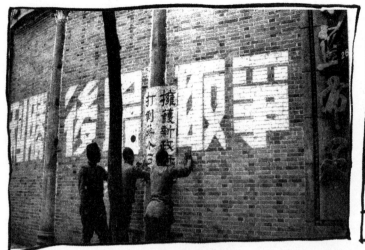

李老师，
别激动。

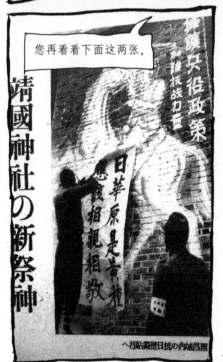

您再看看下面这两张。

这面墙上本来写着"争取最后胜利"，而日本兵来了，贴出扶持汉奸的标语"拥护新政权，打倒蒋介石"……另外这张，墙上的漫画是"拥护兵役政策，加强抗战力量"，而占领军覆盖的是"日华原是黄种，应该相亲相敬"……怎么样？日本人也很会搞宣传啊！

哪里？让我看看。

……

嗨！这简直太可笑了！

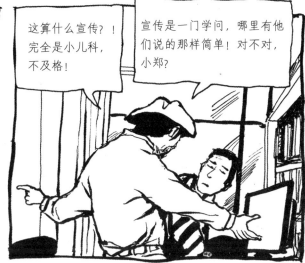

这算什么宣传？！完全是小儿科，不及格！

宣传是一门学问，哪里有他们说的那样简单！对不对，小郑？

嗯哼。

先生们，说什么呢？这么高兴？！

你想想，照他们说黄种人要相亲相爱，那你日本兵开着坦克冲到别人家里干什么来了？！说这种幼稚的东西连三岁的娃娃都会觉得好笑的。

到此为止，到此为止，我们的肚子都饿了！

我可不饿。

我饿了！

177

但是这些资料还没看完……

李老师，明天接着看就是了，没关系。

明天？明天你们不想休息？

这不就是在休息吗？大家不是都觉得挺好吗？对不对，肖老师？

对，对，对，挺好挺好！

我跟小柯老师学了不少外语单词呢！

前面是慢乐海鲜城，味道不错……

我听说体育馆后门新开了一家草墩屋……

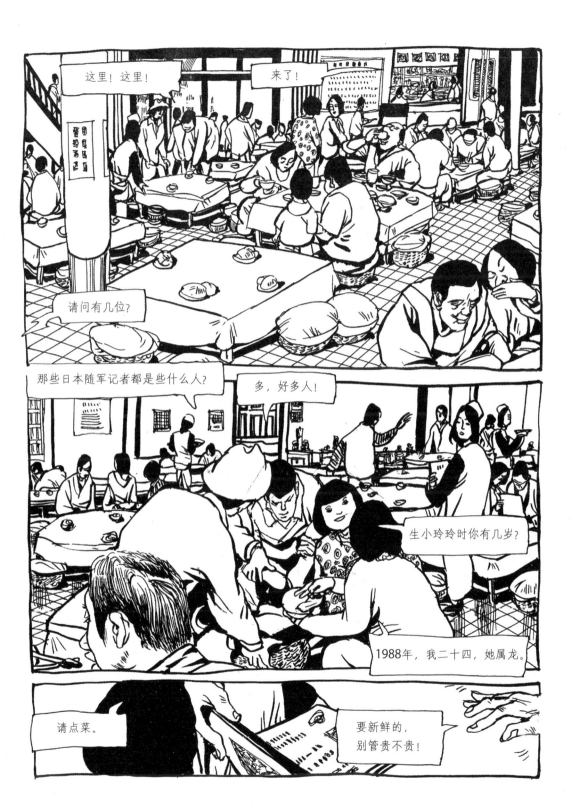

179

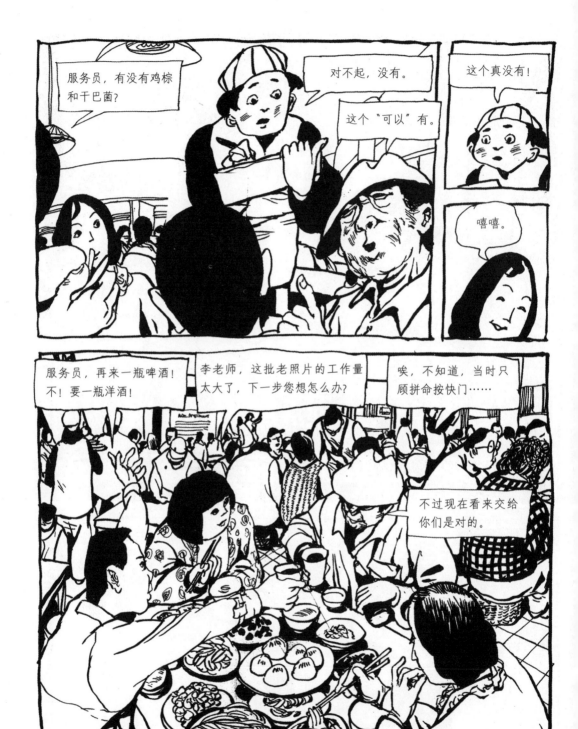

嗤——好厉害!

小郑，还是给我换成红酒算了。

来，为今天的好日子干杯!

干杯!干杯!

为健康——干杯!

为友谊——干杯!

为明天——干杯!

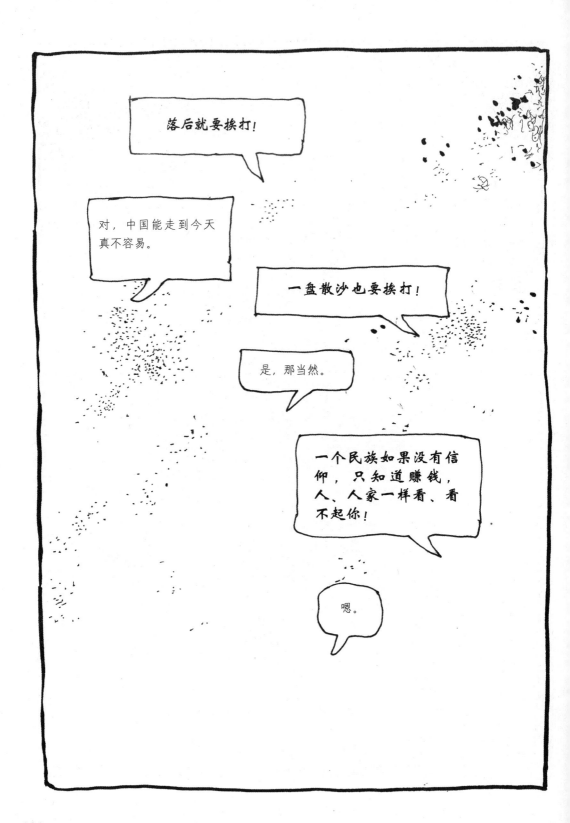

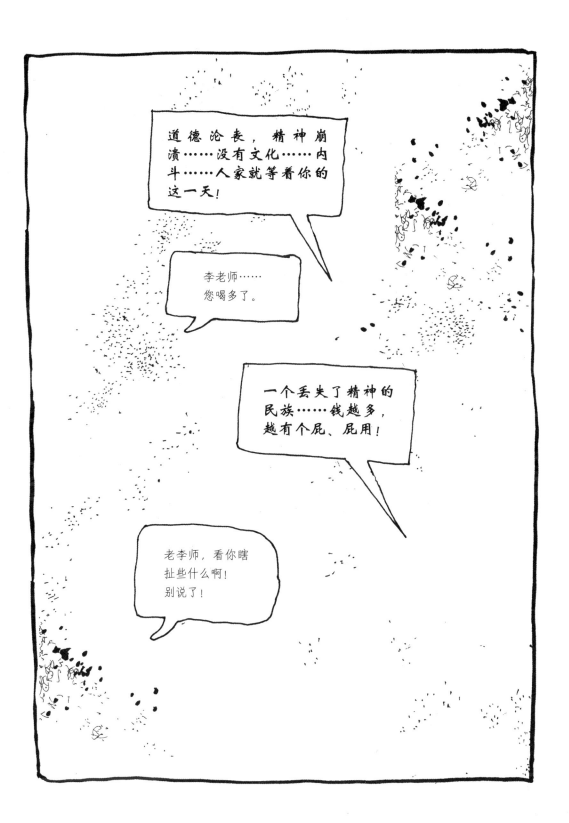

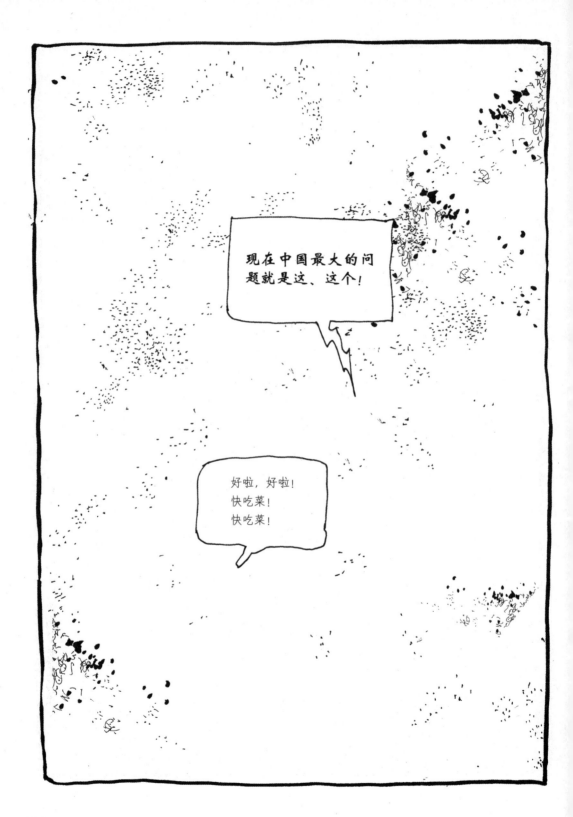

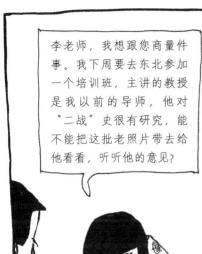

李老师，我想跟您商量件事。我下周要去东北参加一个培训班，主讲的教授是我以前的导师，他对"二战"史很有研究，能不能把这批老照片带去给他看看，听听他的意见？

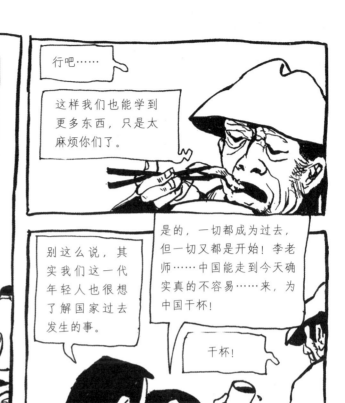

行吧……

这样我们也能学到更多东西，只是太麻烦你们了。

别这么说，其实我们这一代年轻人也很想了解国家过去发生的事。

是的，一切都成为过去，但一切又都是开始！李老师……中国能走到今天确实真的不容易……来，为中国干杯！

干杯！

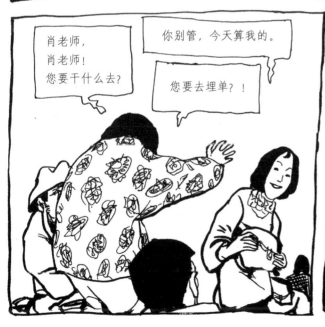

肖老师，肖老师！您要干什么去？

你别管，今天算我的。

您要去埋单？！

不，不，不！我请客！今天是我请客！

不行，我们要感谢你们，这是心意。

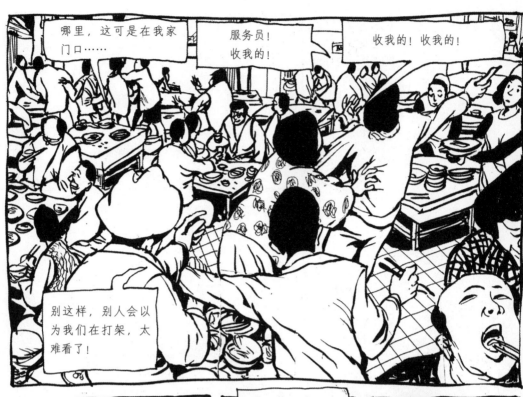

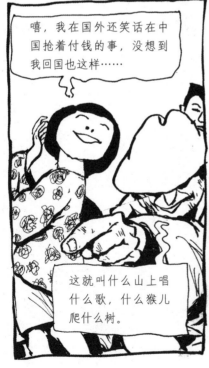

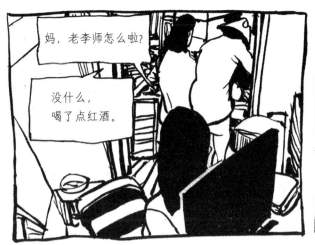

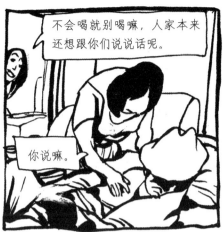

伤痕

小郑，昨天你说的日本随军记者就是这些人吧？

对，就是他们。

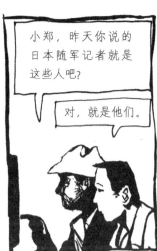

《东京每日新闻》、《大阪新闻》都有，一大帮呢！

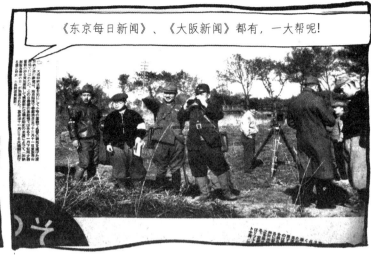

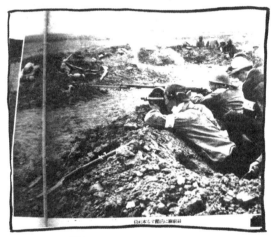

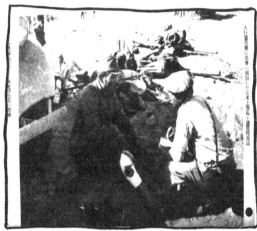

拍照片、拍电影、写报道，战火烧到哪里他们就跟到哪里……

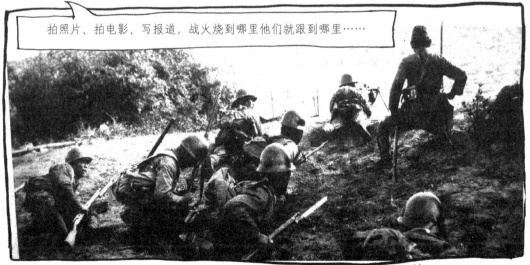

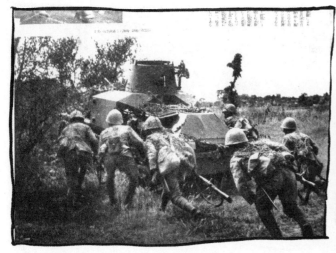

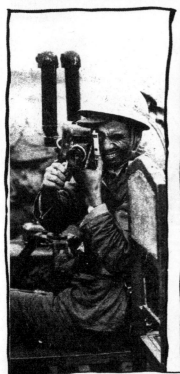

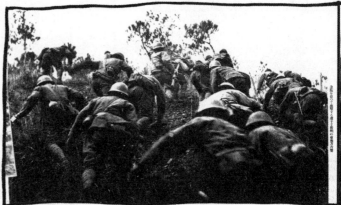

这些记者真敢玩儿命，你看下面这张，不光跟着冲锋，甚至还跑到机枪阵地前面去拍，比士兵还靠前！

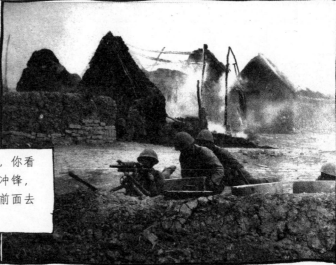

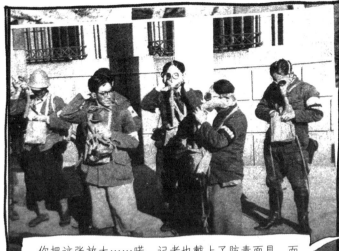

你把这张放大……喏，记者也戴上了防毒面具，而且还拍了一些场面。

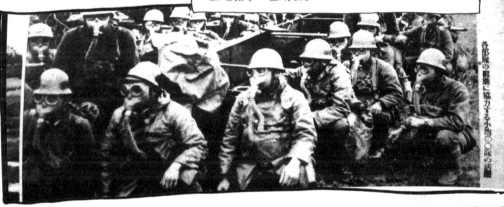

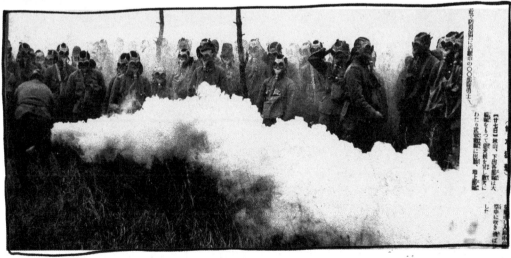

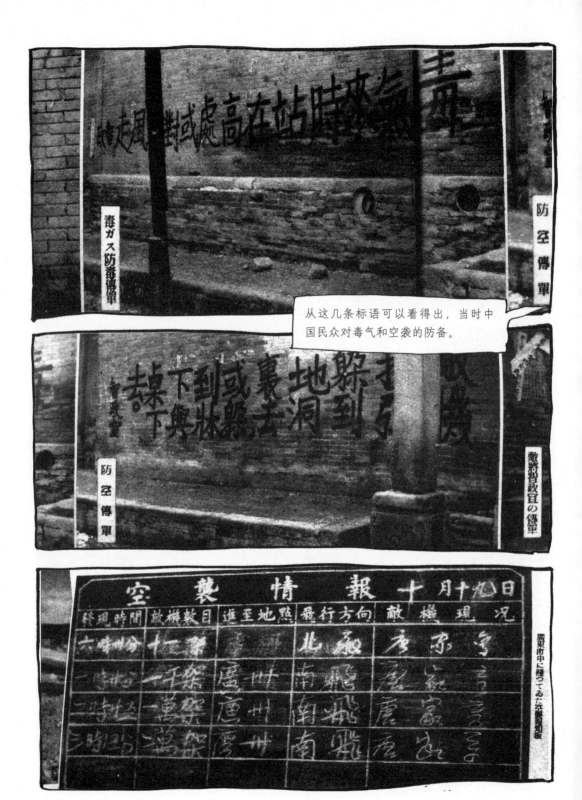

从这几条标语可以看得出，当时中国民众对毒气和空袭的防备。

194

这些记者自己给自己拍了一张席地而卧的休息照。

华北

## 中国共産党最近の動向

他们写的一些言论。

## 支那共産党の状況

### 国共合作積極化す

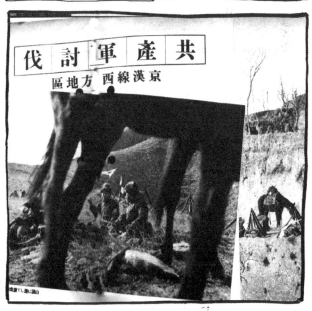

共産軍討伐

京漢線西方地区

195

除了战争场面之外，记者们的镜头里面也留下了一些他们眼中的"风景照"、"生活照"……骑着战马大摇大摆地踏上西湖断桥……双手舞动着活鸭子的"诗意苏州"……

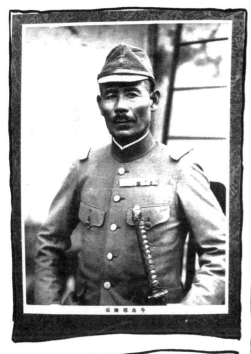

牛島邵隊長

下の線

如果说前面是集体照的话，这里有一张个人照，这个叫"牛岛部队长"的人留下了在西湖边端坐和带部下划船的经历……还有一张《苏州河畔》的油画，李老师，您觉得画得怎么样？

嗯。

197

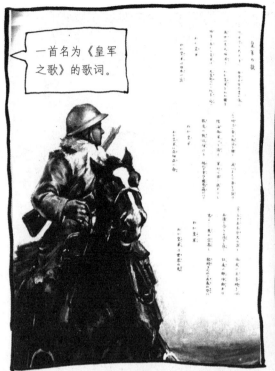

一首名为《皇军之歌》的歌词。

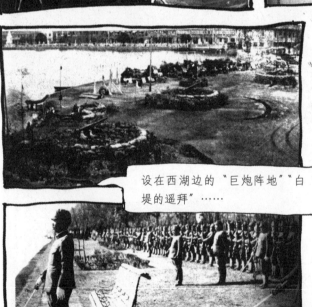

设在西湖边的"巨炮阵地""白堤的遥拜"……

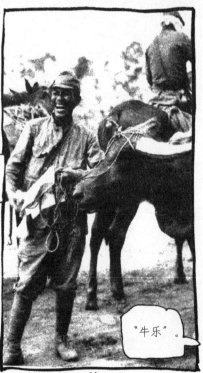

"牛乐"。

198

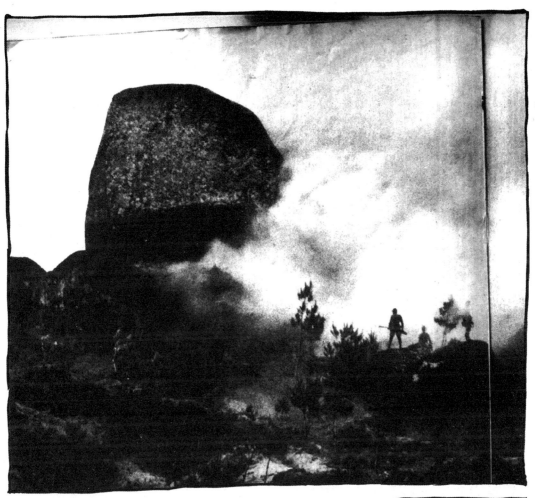

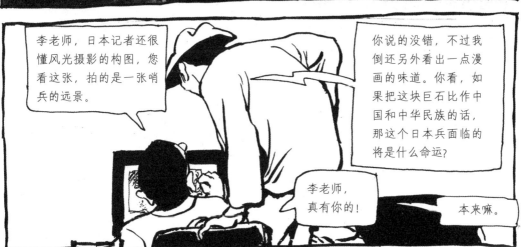

李老师，日本记者还很懂风光摄影的构图，您看这张，拍的是一张哨兵的远景。

你说的没错，不过我倒还另外看出一点漫画的味道。你看，如果把这块巨石比作中国和中华民族的话，那这个日本兵面临的将是什么命运？

李老师，真有你的！

本来嘛。

小郑，你知道《流民图》吗？

不知道。

那好，你把这张长条照片稍微连紧一点，让我告诉你。

《流民图》是中国著名画家蒋兆和先生在20世纪30年代创作的一幅国画长卷，描绘了战乱期间中国人民流离失所逃难他乡的场面，很像这个构图，不同的是这张照片中还穿插着荷枪的日本兵……如果以此作为素材再画一幅，那肯定更悲哀、更凄苦！

呵……李老师！将来您来画吧！

也许吧。

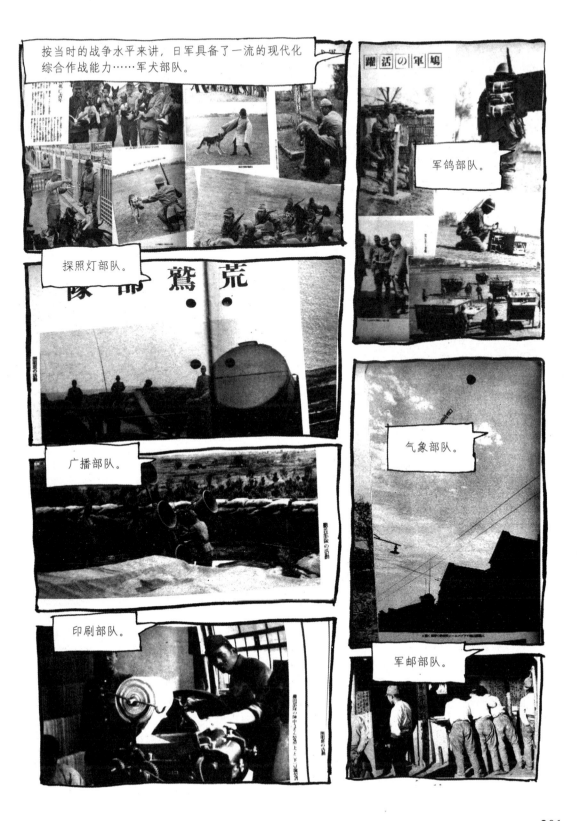

按当时的战争水平来讲，日军具备了一流的现代化综合作战能力⋯⋯军犬部队。

军鸽部队。

探照灯部队。

气象部队。

广播部队。

印刷部队。

军邮部队。

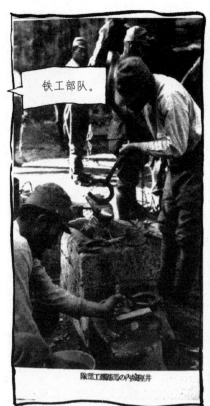

铁工部队。

井陉堡内的蹄铁工班队

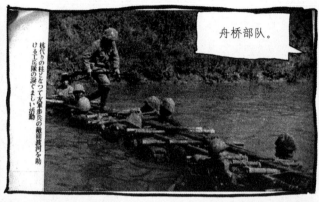

舟桥部队。

桃代りの柱となつて友軍歩兵の敵前渡河を助ける工兵隊の涙ぐましい活動

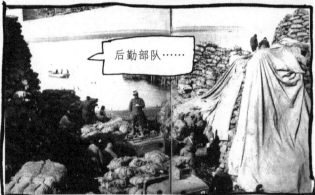

后勤部队……

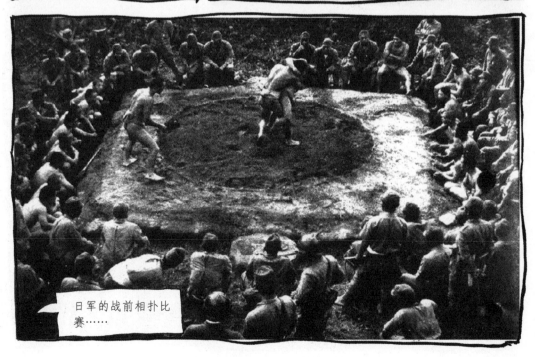

日军的战前相扑比赛……

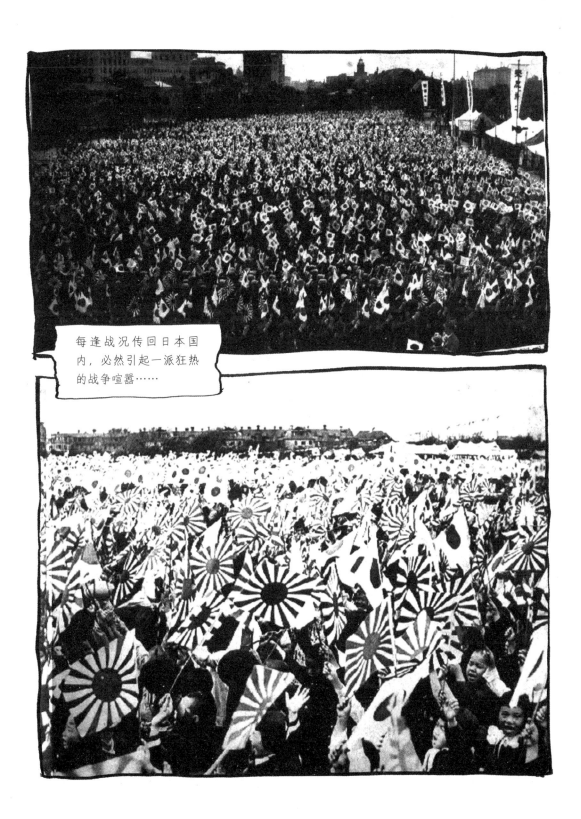

每逢战况传回日本国内，必然引起一派狂热的战争喧嚣……

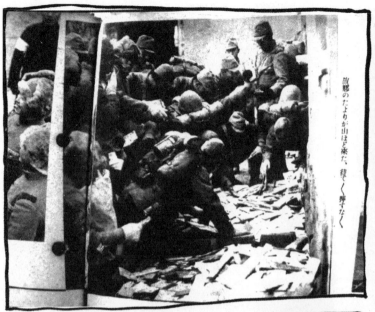

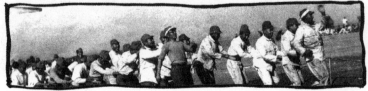

同样，当日本国内的鼓噪再次传到前线，作为侵略战争炮灰的日军又被激起更大的亢奋……这是士兵们在抢读家信……

这是在遥拜天皇……这是在做各种集体操……

小郑，我发现你已经成了历史学研究生了，把这些材料整理一下，就可以当做毕业论文了吧？

李老师，别开玩笑，您接着看下面这张图……

204

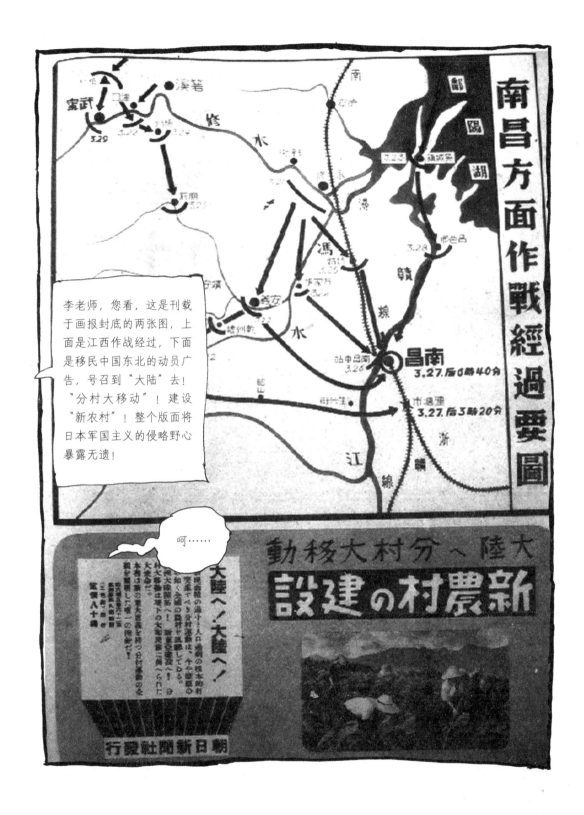

205

如果这还不够清楚的话，接下来的几张就更是将其"国策"昭示于世了！

206

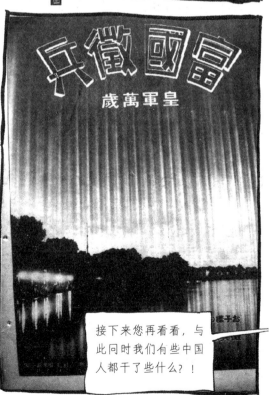

接下来您再看看，与此同时我们有些中国人都干了些什么？！

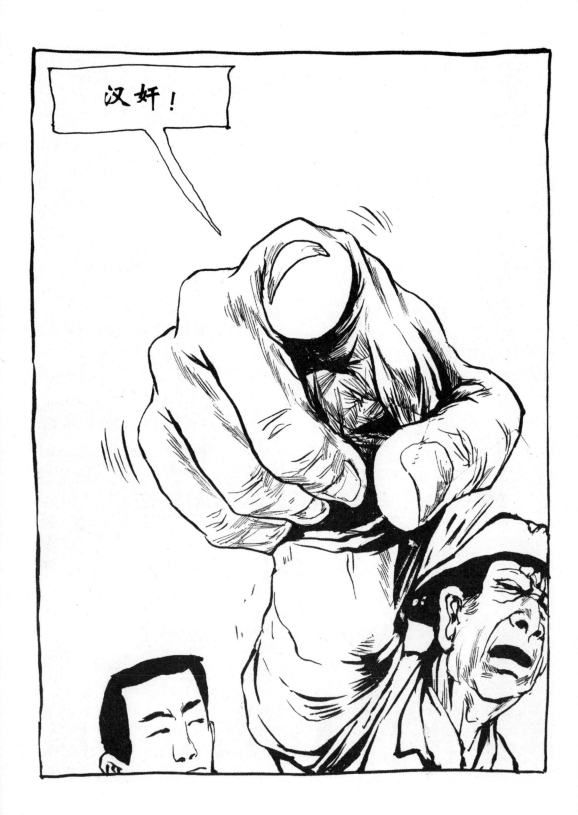

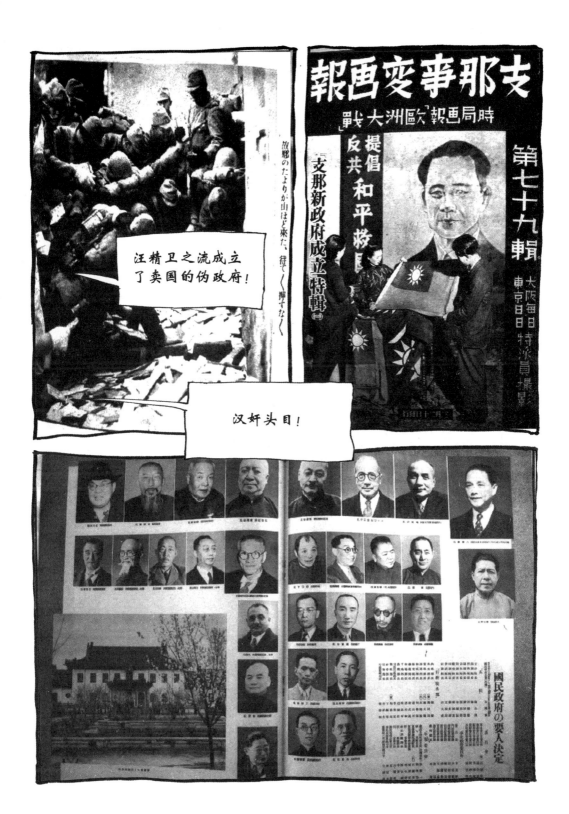

汪精卫之流成立了卖国的伪政府!

汉奸头目!

209

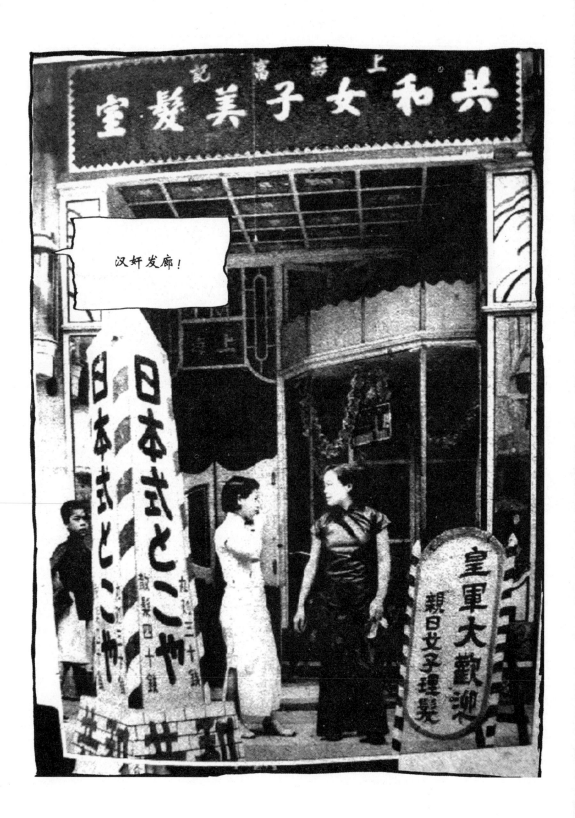

210

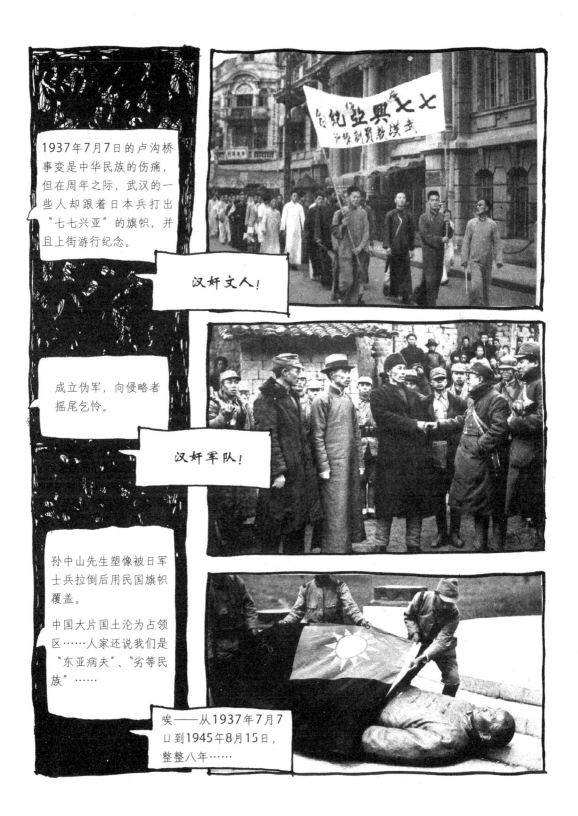

1937年7月7日的卢沟桥事变是中华民族的伤痛，但在周年之际，武汉的一些人却跟着日本兵打出"七七兴亚"的旗帜，并且上街游行纪念。

汉奸文人！

成立伪军，向侵略者摇尾乞怜。

汉奸军队！

孙中山先生塑像被日军士兵拉倒后用民国旗帜覆盖。

中国大片国土沦为占领区……人家还说我们是"东亚病夫"、"劣等民族"……

唉——从1937年7月7日到1945年8月15日，整整八年……

211

......

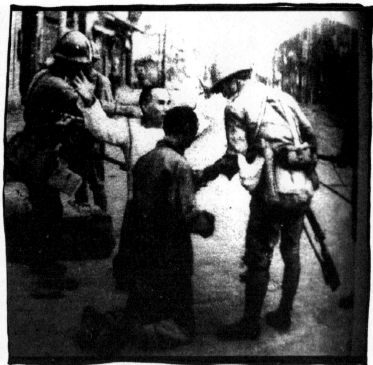

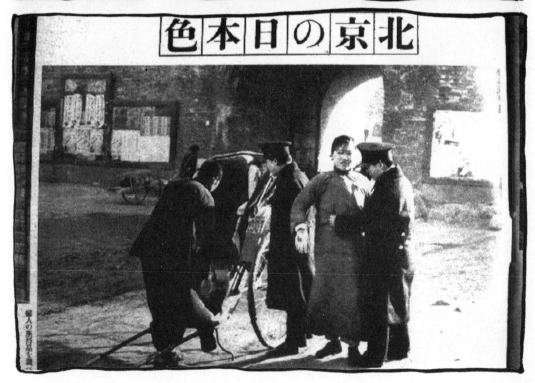

北京の日本色

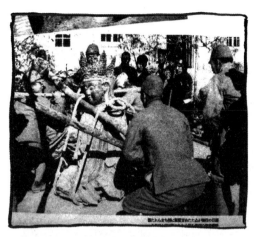

......

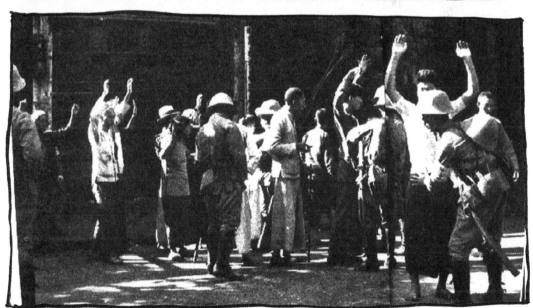

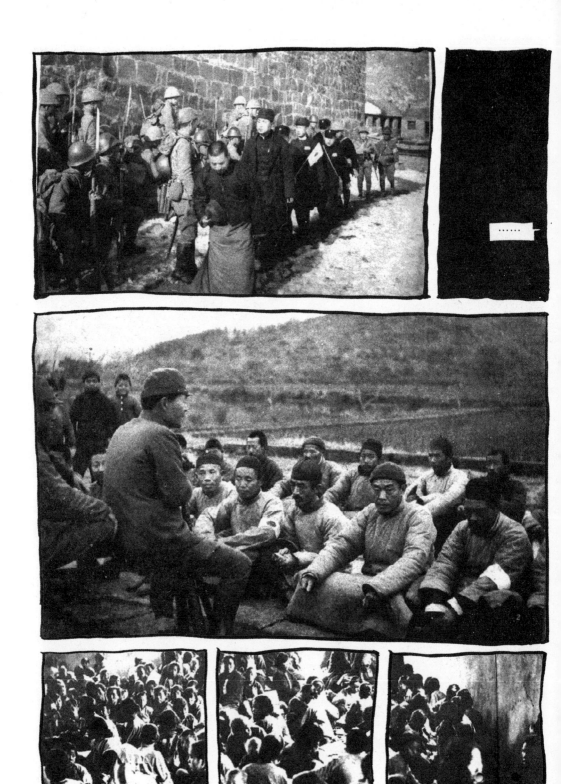

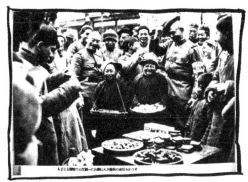

つかつり兵の顔にふきこまれた一服に笑顔がこぼれる

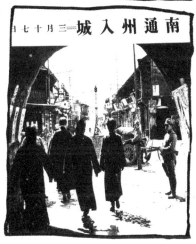

三月十七日 ＝南通州入城

蚌埠 日本語學校

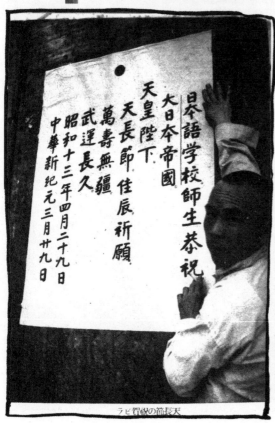

日本語学校師生恭祝
大日本帝國
天皇陛下
天長節佳辰祈願
萬壽無疆
武運長久
昭和十三年四月二十九日
中華新紀元三月廿九日

天長節の祝賀ビラ

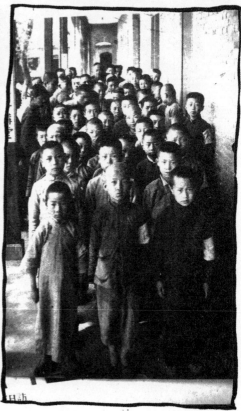

216

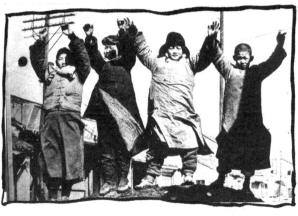

李老师。

李老师，
您在看吗？

李老师，
您怎么不说话？

唔。

小郑，我今天才真正知道，我们的云南同胞聂耳为什么在那个时候写得出那样的旋律。

为什么？

因为"中华民族到了最危险的时候……每个人被迫着发出最后的吼声……"

217

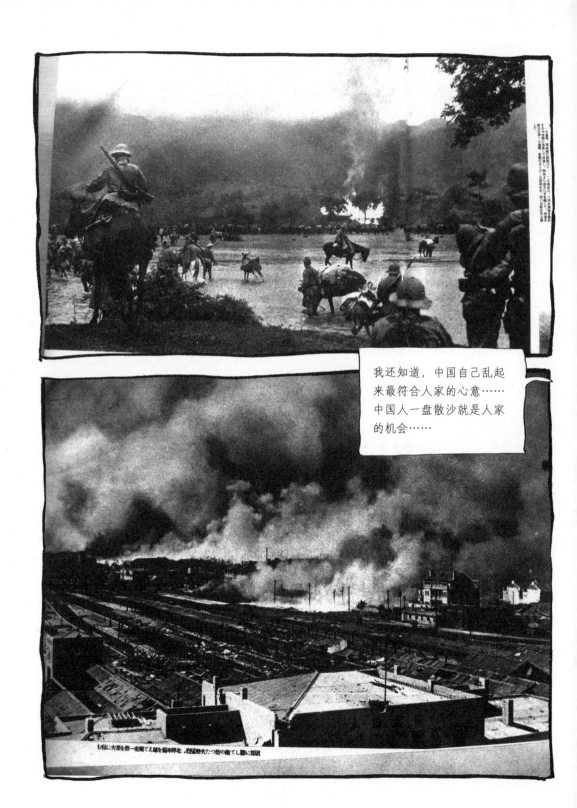

我还知道，中国自己乱起来最符合人家的心意……中国人一盘散沙就是人家的机会……

218

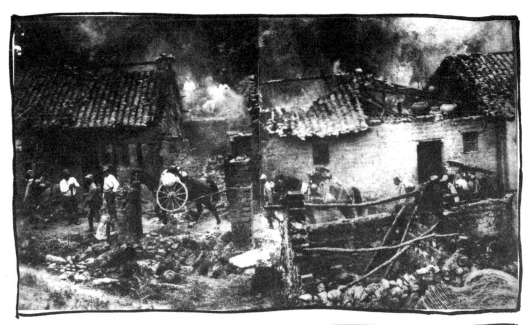

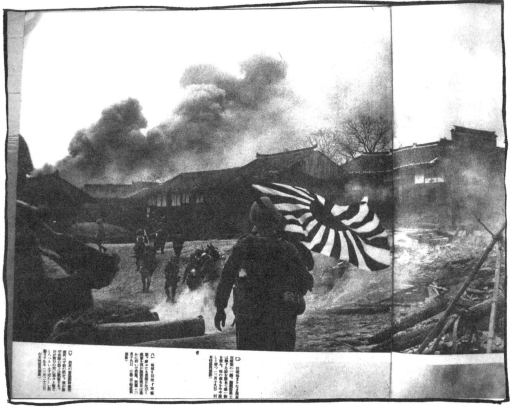

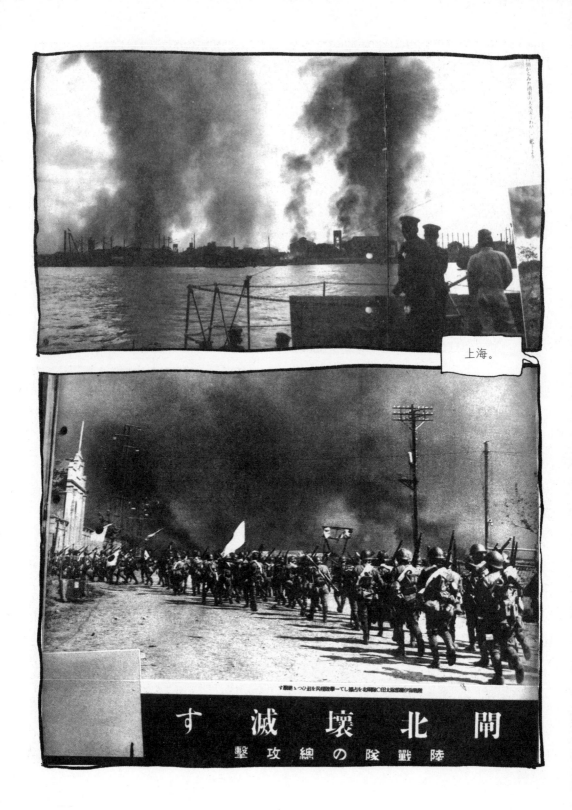

上海。

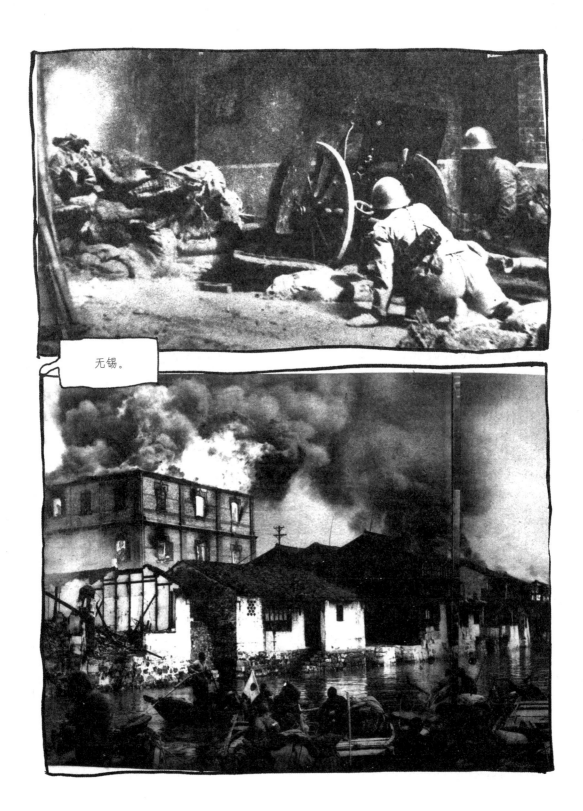

无锡。

221

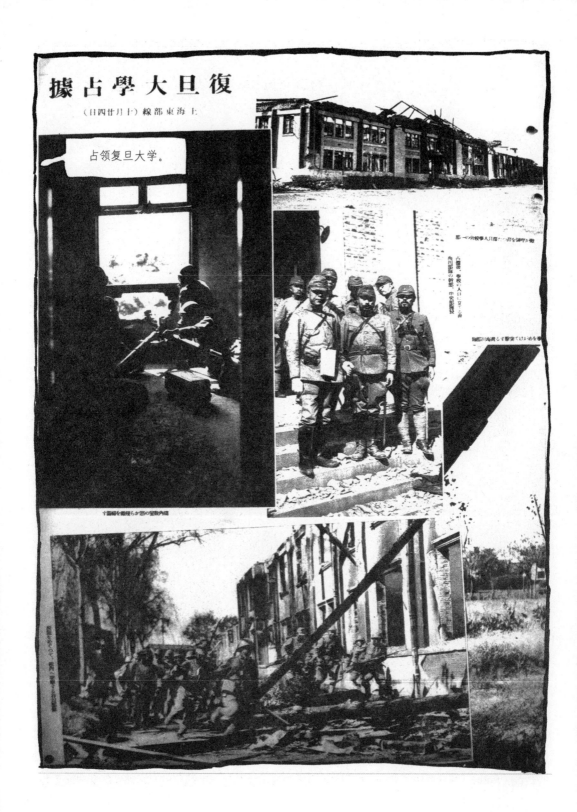

復旦大學占據
（上海東部線十月廿四日）

占领复旦大学。

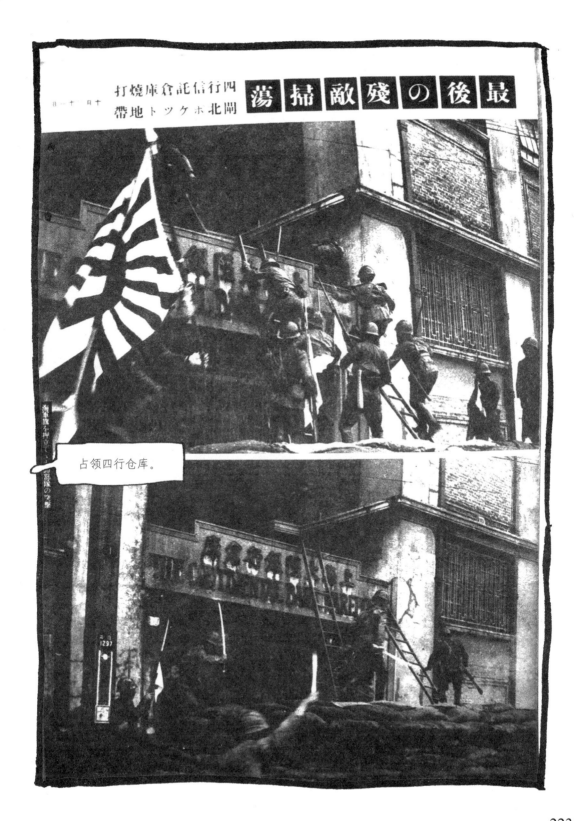

最 後 の 残 敵 掃 蕩

打燒庫倉託信行四
帶地ツケホ北閘
十一月一日

占领四行仓库。

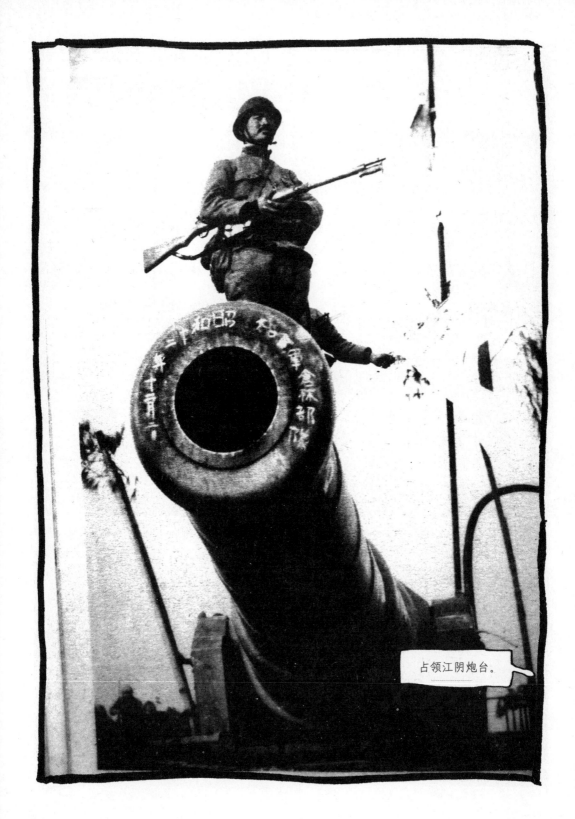

占领江阴炮台。

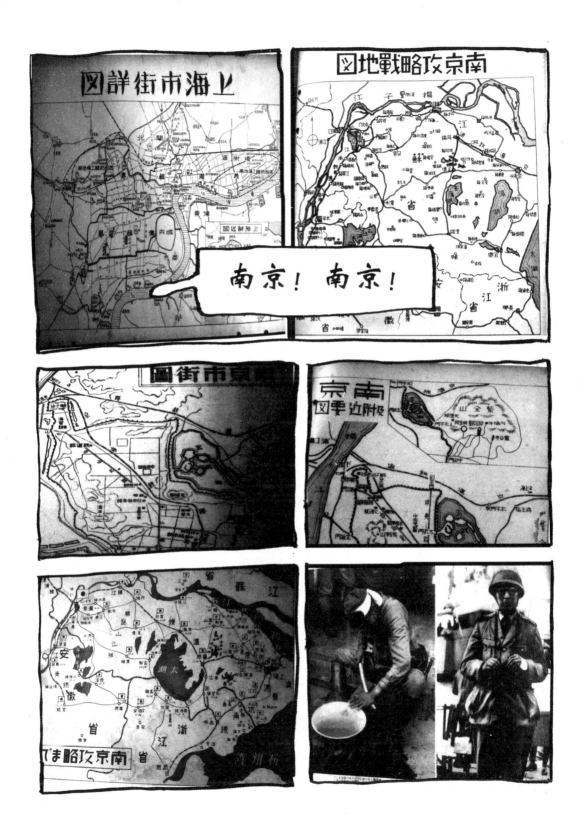

南京！ 南京！

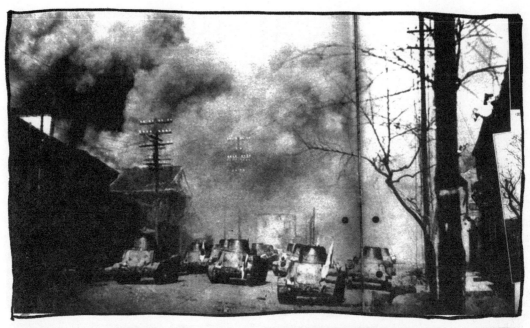

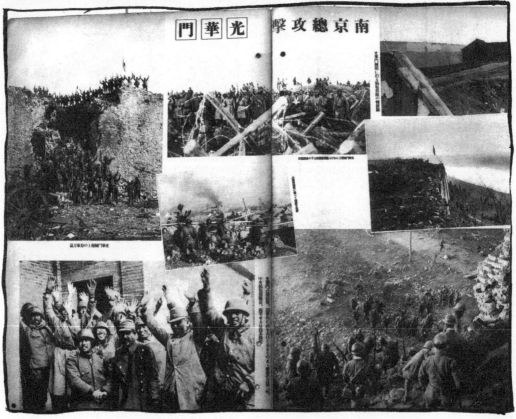

南京總攻擊　光華門

226

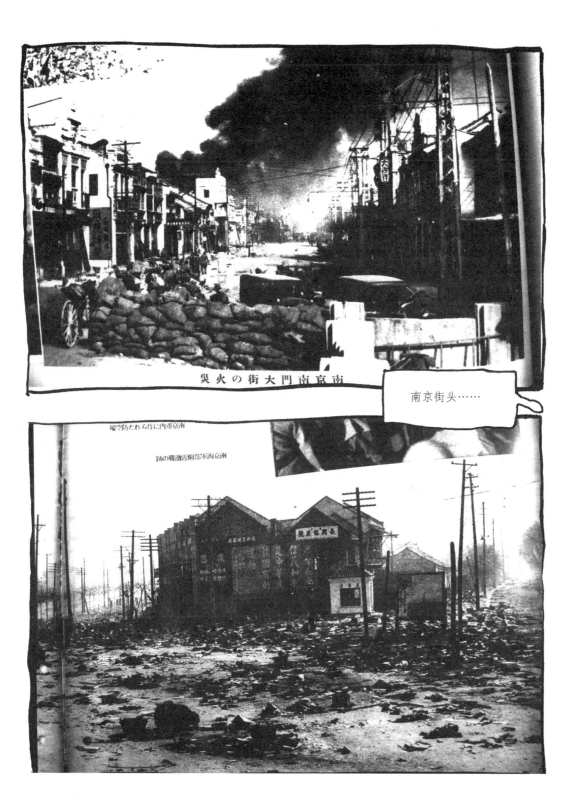

南京南門大街の火災

南京市内に作られたる防空壕

南京市街部附近激戦の跡

南京街头……

227

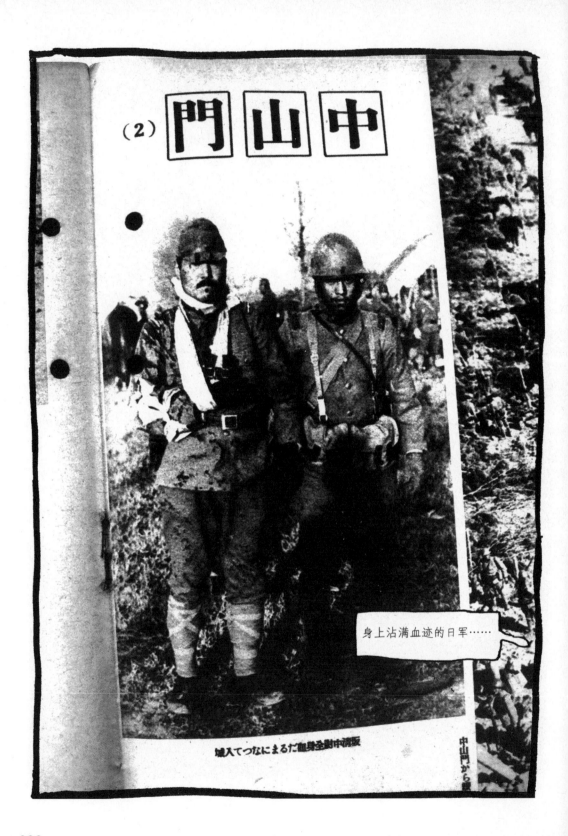

身上沾满血迹的日军……

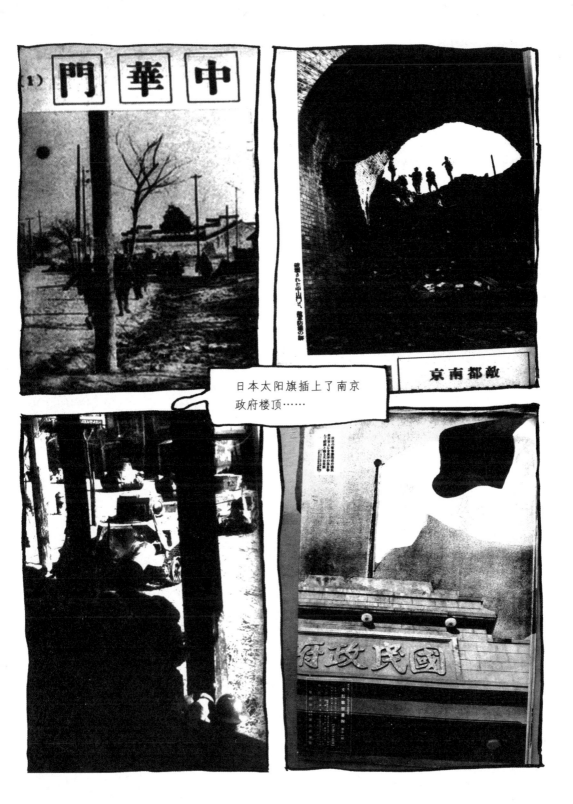

日本太阳旗插上了南京政府楼顶……

229

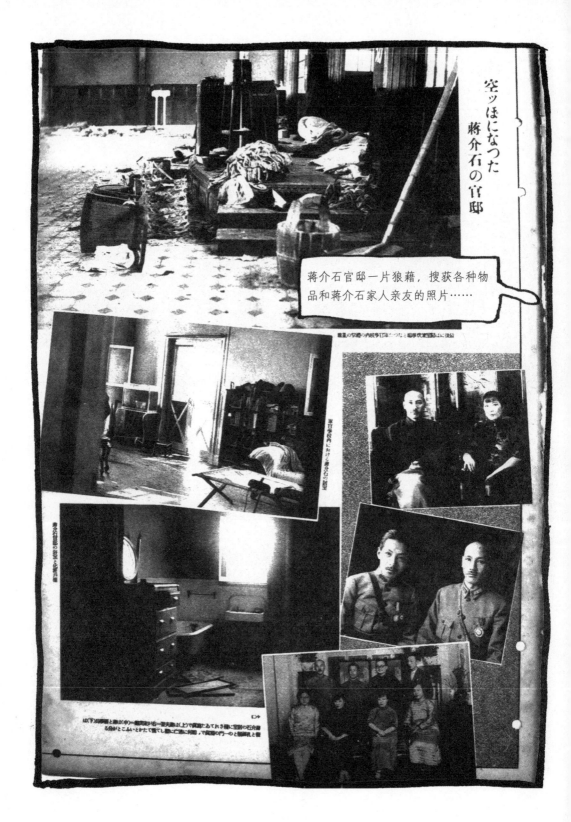

空ッぽになつた蔣介石の官邸

蒋介石官邸一片狼藉，搜获各种物品和蒋介石家人亲友的照片……

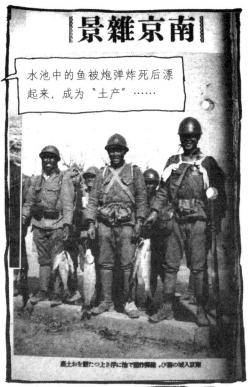

南京雑景

水池中的鱼被炮弹炸死后漂起来，成为"土产"……

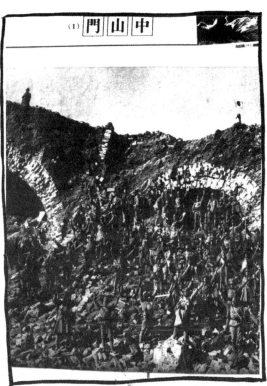

中山門 (1)

中山路上响起了钢琴声……

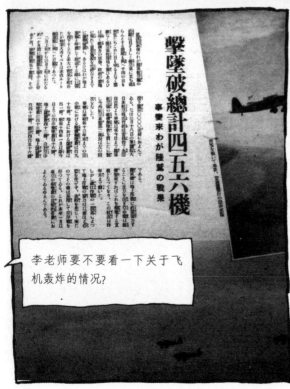

李老师要不要看一下关于飞机轰炸的情况?

嗯。

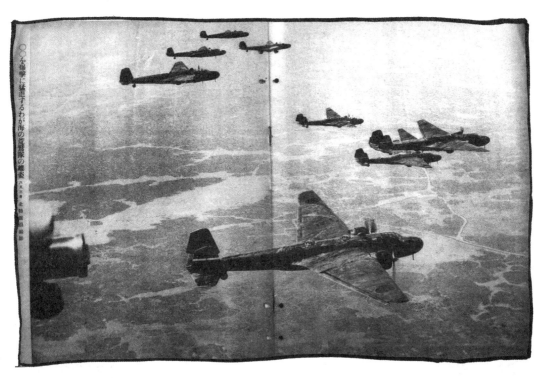

○○○を爆撃に猛進するわが海の荒鷲隊の雄姿〔八月三日　北野猛嗣撮影〕

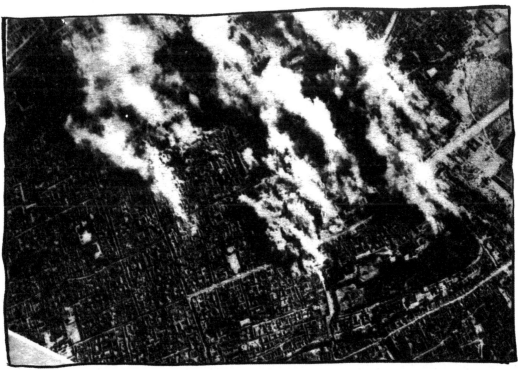

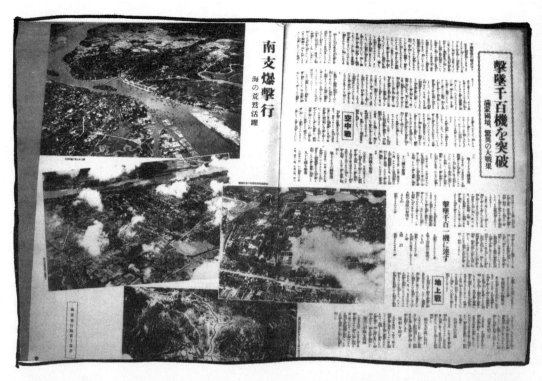

南支爆撃行
海の荒鷲活躍

撃墜千百機を突破
滿蒙國境、驚異の大戦果

空中戦

撃墜千百一機に達す

地上戦

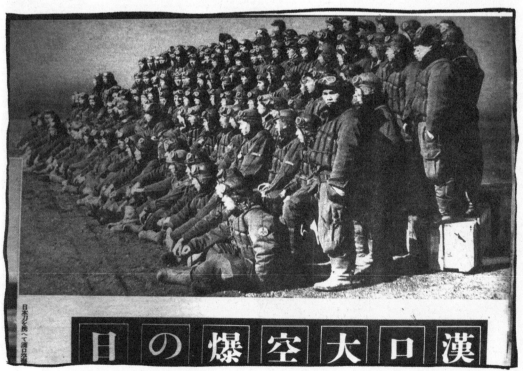

漢口大空爆の日

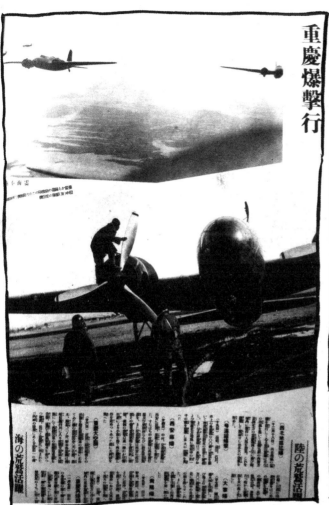

重慶爆撃行

陸の荒鷲活躍

海の荒鷲活躍

長驅成都の初空爆行

安延指揮官の感激的手記

海の荒鷲活躍

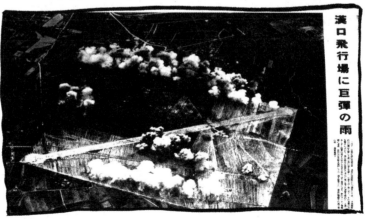

漢口飛行場に巨弾の雨

## 海の荒鷲活躍

万縣に巨弾

（六月六日）　南文方面において敵空軍を殲滅したるわが海軍航空部隊は大擧して重慶西省南部の敵航空基地を急襲し、市内南部の敵軍諸施設を爆撃、爆撃反覆しつつ同市東部の猛烈な防禦砲火および監視哨に巨弾を投じこれを破壊、さらに同市用船百、艘および多数の小型軍用船艇を爆破、大部分を撃沈せしめ、軍用船には多量の石曲を爆破せるもの、如く濃煙に包まれて炎燃した、わが方は損害なく全機悠々基地に歸還した

成都、重慶に巨弾

（六月十一日）　先に敵大にわたって敵空軍諸施設を銃撃した長駆航空隊は十一日朝払暁の好天候を利しその威力をもって少佐の率ゐる成都重慶を荒す、長驅航空隊は第廿八司令部、藩庁府および四川縣部に多大の爆弾を與へた、戰時便十八隻、うち四沈、不靈化を姪す、その四縣（一隻や、不靈化）を爆沈する（増田少佐）

万縣再爆

（六月七日）　わが海軍の輕砲

南寧に再び巨弾

（六月十五日）　海軍航空隊の精鋭は長驅南寧を攻擊し敵の機銃砲火を冒しつつ、市街北西部軍需品倉庫群を爆擊、うち四棟に大火災を起さしめ甚大な戰果を收めた

また中文方面では大擧して浙戰線西部（江西省）廣信南西地中の軍用大型バス、トラックおよび乗用車等約卅個を粉碎した、玉中では猛烈な敵銃砲火を受けたが、わが方には損害はなかった

一方山東南部における陸鷲は連日南部に協力中の海鷲は連日

延安爆撃

大別山脈の敵大部隊おに近い爆殷に近い大火災を（廿一日）山嶽部隊の中村部隊は廣巢敵の軍事兵營等の軍事施設を利用部陝西の赤色根據地延安を空し大火災を

一方兄森部隊は延安の呵喉浴せこれを徹底的に粉碎し

渭南猛爆

引揚げた、（延安爆撃）したりまどふ敵を洛川を急襲し軍事施設を猛

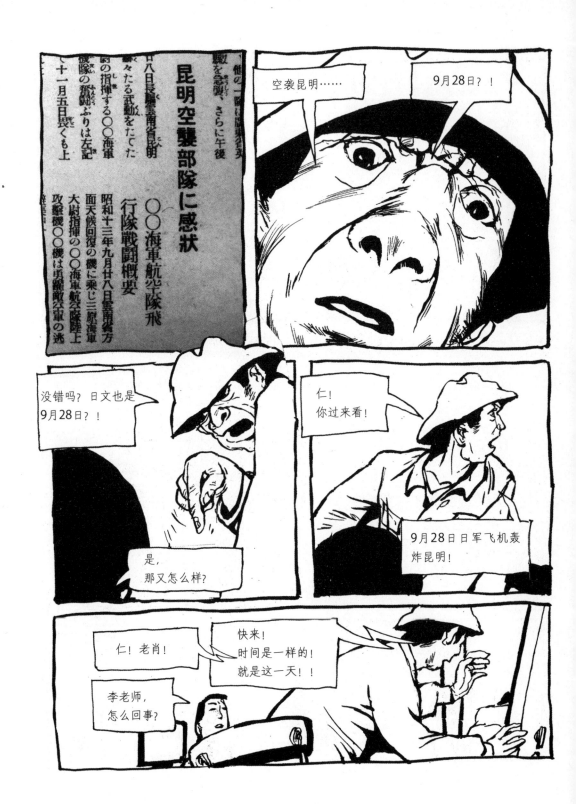

238

快来！快来！

怎么了？老李师，火烧上房了吗？

什么事？太夸张了嘛。

你跟我来看！这是你爸爸的事！是你们肖家的事！

李老师，你倒是说清楚呀，到底发生了什么？干吗一惊一乍的？

小郑、小柯，你们不知道。肖老师的爸爸，也就是我的老岳父，小时候被日本飞机炸断了腿。刚才我在资料中居然发现了日本人也有记载！时间是同一天！1938年9月28日！而且说明是日本海军航空兵干的！

呵！！！

真有这种事？难道我们还没有翻译到吗？

有那么巧？走，去看看。

239

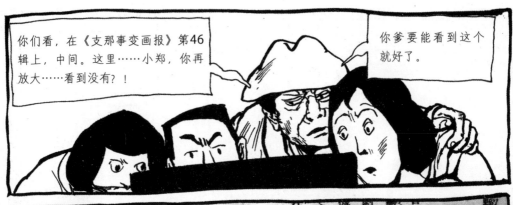

殿を急襲、さらに午後

## 昆明空襲部隊に感状

○○海軍

行隊戦闘

機隊

○海軍航

軍大尉の指

状

八日長編雲南省昆明

颯々たる武勲をたてた

敵の指揮する○○海軍

昭和十三年九月

面天候回復の

大尉指揮の○○

攻撃機○○機は

十一月五日長くも上

避集中せる奥地

れた

月廿八日長編よく

克服し昆明を強襲し、

敵飛行場所在

を爆破し飛行場所在

來れる敵戦闘機と

戦闘を交へ奮戦し

せるも、われ

飛行機隊は航法上多大の困難を
克服しつゝ航空圏の不備なる處
女地上空を突破、昆明にいたり
敵飛行場に敵機大小四十數機を
認めその十四機を爆破炎焼せし
め、さらに附近軍事建設物數棟
を爆破せり、この際反撃し來れ
る敵戦闘機十機と激烈なる空中
戦闘を交へ奮戦その六機を繋墜
せるも、われまた一機両挺發動
機に敵弾をうけ敵陣地に突入壮
烈なる最期を遂げたり
本戦闘は敵最後の逃避地を長編
強襲して敵膽を奪ひたるほか敵
空軍に大打撃を與へたるものに
してこの武勲顕著なり

李老师，准确的翻译还要点时间，但大概的意思出来了……日本昭和十三年九月二十八日，日本海军航空兵出动轰炸机群，长途奔袭昆明，中间还遭遇了激烈的空战……文章里有指挥官的姓名，有轰炸的目标、过程和结果……他们说这是第一次对昆明的轰炸，后来是不是还有呢？中国方面有没有记载？

李老师，那您爸爸，不，是肖老师的爸爸，他被日本飞机炸断腿的情况又是怎样的呢？

让肖老师打开她的电子邮箱，她会告诉你们。

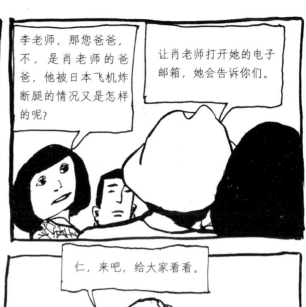

有，很多！在网上都查得到。

仁，来吧，给大家看看。

可我……

我爸爸叫肖庆钟，这是我们全家的合影……坐在中间的是我爹，旁边是我妈妈，后面是我大哥、二哥和我……我爹娶了我妈……

还把三个孩子拉扯大，让我们上学、就业、成家……所有的一切都是在他只有一条腿的情况下实现的……

我爹，这么多年，他太艰难了……

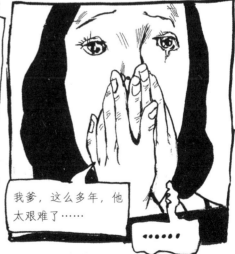

241

算了，让她去客厅休息一下吧，还是让我来给你们讲。

真没想到……这种事竟然发生在我们身边，而且是肖老师。

其实我认识她父亲好多年了，但一开始也不知道。我偶尔问过他的残疾是怎么回事，他只是说以前受过伤……直到有一回，他无意中提到自己曾经装假肢，文化大革命中被造反派说成里面藏着敌特电台，硬给拆了，结果我才弄清楚了整个故事……到了1998年，正逢日本飞机轰炸昆明六十周年哀悼纪念日，我作为晚报编辑，提出为他写一篇专访，可老人一开始不同意。

为什么？

他说，一想起来心里就不好受，再说，中国老百姓是受害者，日本老百姓也是受害者，过去的事情就过去了。我跟他解释，我们揭露和控诉的是万恶的日本军国主义，我们讲的是历史事实，给后来的人们提示一下这些，对世界长久和平有意义，您应该尽点义务……

他同意了吗？

同意了，他是一位很通情达理的老人。文章登出来以后，他说，好像放下了一块人生的大石头，心里放松了不少，他还一直说谢谢我呢。

文章有吗？让我们看看？

当然可以，电脑里就有！

喏，在这儿！

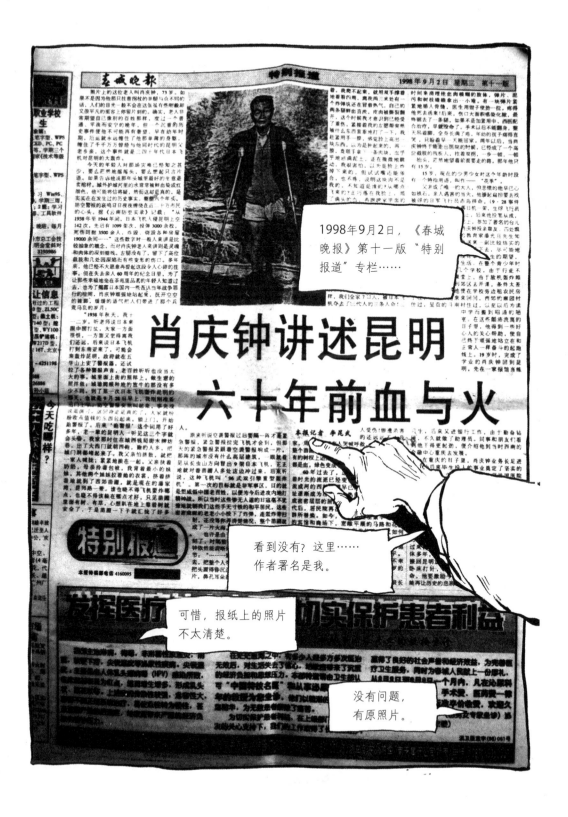

1998年9月2日，《春城晚报》第十一版"特别报道"专栏……

看到没有？这里……作者署名是我。

可惜，报纸上的照片不太清楚。

没有问题，有原照片。

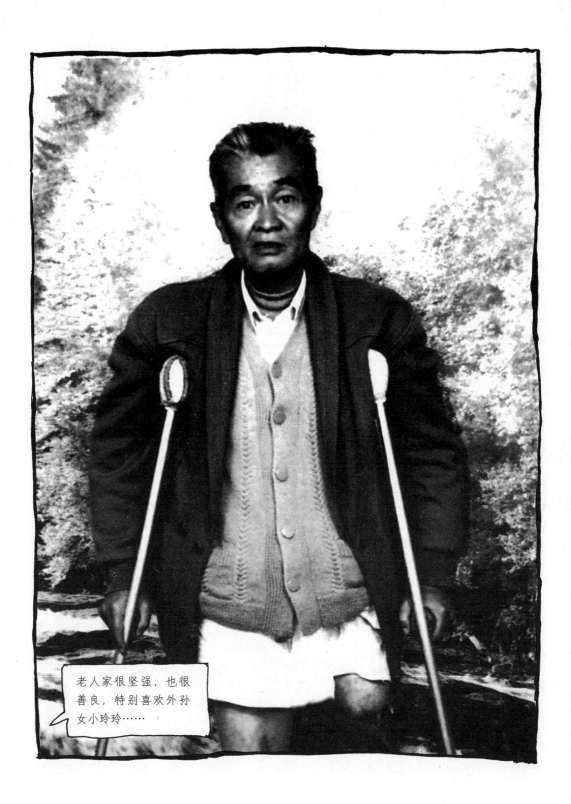

呵——李老师，请您把文章下载给我们，我们慢慢看。

不如这样，这篇文章已经被我画成了木刻故事，效果更加直观。

明天我给你们带来，小郑、小柯，今天时间不早了，就到这儿吧，好不好？

今天该我们请客了，想吃什么？海鲜火锅？过桥米线？

李老师，我不饿。

我也不饿。

245

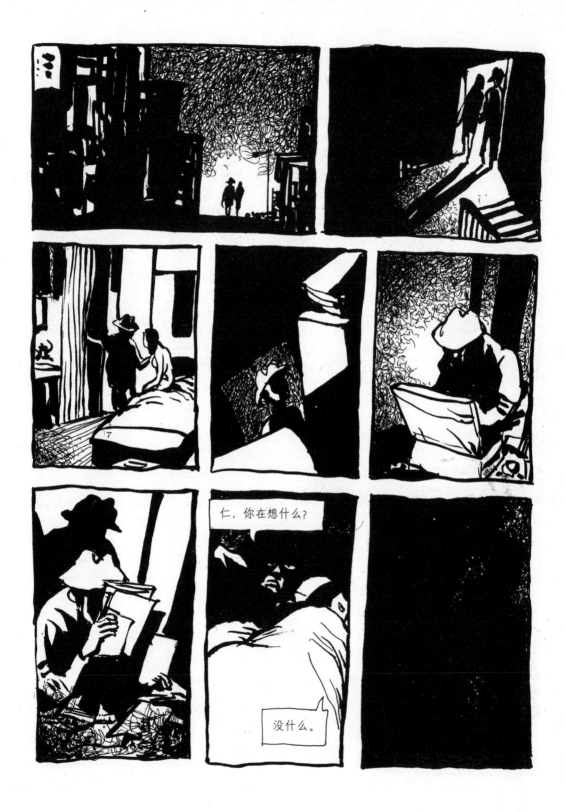

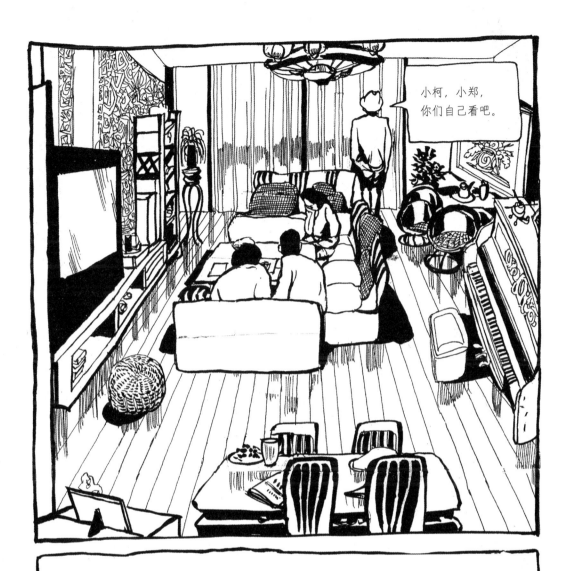

这是我岳父记忆中最伤痛的经历，也是我们
家庭历史中最沉重的一页……

"1938年秋天，我十一二岁。

听老师说日本来跟中国打仗，大家一方面很恨，一方面又觉得离我们还远。后来听说日本飞机打到东南亚了，可能会来轰炸昆明，政府就在五华山上安了警报器，还试拉了各种警报声音，老百姓听听也没当太大的事。

城里面上街的照样上，做生意的照样做，城墙根种地的、放牛的都没有多少不同。到了日本飞机第一次轰炸昆明的那天，也就是9月28日早上，我刚刚准备出门上学，防空警报突然叫起来，事先没说是演习，这回肯定是真的了。

大家就纷纷收拾点值钱的东西包起来，锁上门，开始'跑警报'了。后来'跑警报'这个词用了好多年，老一辈的昆明人一听见这三个字就会头昏。

我家那时住在城西钱局街木牌坊巷，出了大西门就朝西跑，跑的人多，把城门洞都堵起来了。

我父亲怕被挤散，就把一家人喊拢，紧紧地挨在一起。

父亲扶着奶奶，母亲拎着包袱，我背着最小的妹妹，其他两个妹妹拉着她的衣裳，挤着挤着就到了西郊苗圃，就是现在的潘家湾，昆师路一带。

谁也不晓得飞机要炸哪里，也不晓得该躲在哪里才好，只见苗圃里面有树、有草，大家心想趴在地上靠着树就安全了，于是苗圃一下子就汇拢了好多人。

原来听说空袭警报过后要隔一阵才是紧急警报，紧急警报拉完飞机才会到，但那天的紧急警报紧跟着空袭警报响成一片。

那时的城市没有什么高层建筑，一眼就看见从长虫山方向冒出九架日本飞机，正正地就对着苗圃人多处这边冲过来。

后来听说，这种飞机叫'96式双引擎重型轰炸机'。第一次的目标就是非军事区，目的就是想威慑中国老百姓，以便为日后进攻内地打精神战。

所以当时这些惨无人道的日寇毫不犹豫地就朝我们这些手无寸铁的和平居民、这些密密麻麻的老老小小投下了炸弹，连轰炸带扫射，还没等你弄清楚情况，整个苗圃就成了一片火海。

……一颗机枪子弹擦着我的头过去，把整个人带倒在地，接着又是爆炸声把头震得昏沉沉的，眼前灰蒙蒙的一片，鼻孔耳朵都在淌血，还掺些泥沙堵着。自己的两条腿鲜血直流，皮肉被撕裂翻开，这个时候我才意识到已经受了重伤。紧接着我的左腮帮突然被什么东西重重地打了一下，我赶紧用手一摸，感觉脸上高出一块东西，以为是肿起来的，再一摸，竟顺手拿下一块肉。

血乎乎的沾满泥土，还在微微地跳动。我很害怕，以为是脸上炸掉下来的，但试试嘴还能张合，也不疼，说明这块肉不是我的，不知道是谁的，从哪里飞来的，正巧落在我脸上，溅了满头的血。

再瞧瞧家里的人，只见一颗子弹击穿了母亲的腹部，进口处的弹洞不大，但出口处却爆开了，肠子都被带出来，她手里还紧紧地抱着小妹妹。

小妹奄奄一息，不时地吐出一口血水，没多会儿就不动了。

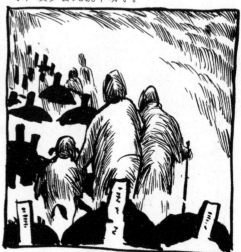

后来医生检查说是因心脏被震碎而死。祖母腿上也受了重伤，正无力地呻吟。

老人家当时已经七十多岁，因为抵不住伤痛的折磨，过后没有几天也就离世而去。还有父亲和二妹也受了轻伤，仅有大妹侥幸躲过。就这样，我们全家七口人，被日本飞机夺去了三代人的三条人命！

惨遭杀害的还远远不止我家，周围到处都有人哭喊呼救，死者、伤者遍及整个苗圃。

有的半截尸体被炸飞到树上吊着，有的树杈上还挂着长长的肠子，草地上都是血，绿色变成了红色……"

李老师，后来呢？

是啊，老人家后来怎么样了？

你来说吧。

大轰炸以后，我父亲的父亲怒不可遏，投笔从戎，随滇军北上台儿庄战场……我父亲则拖着高位截肢的残疾之身投亲靠友，四处漂泊……云南大学著名学者潘光旦先生特意送给了他一对结实的拐杖，勉励他好好活下去，尽可能地读点书……父亲没有辜负大家的期望，顽强地求学并于19岁那年考进了银行做实习生……他用多年的积蓄在本地一家法国医院装了一具假肢，凭着这条"腿"，解放以后跟随政府的工作队到郊县里去，走向了更坚强的人生……去世的时候是2002年，76岁……我的二姑姑，也就是我父亲那个受了伤的妹妹，80多岁了，至今健在……

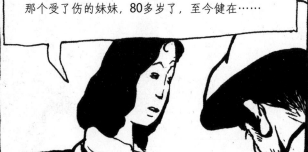

这篇文章登出来以后，反响还是挺大的。有人要捐款，老人家没有接受；还有另外有过同样遭遇的受害者想约着他向日本政府起诉索赔，但没有律师愿意帮助他们。

为什么？！

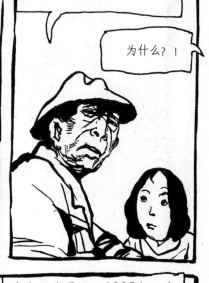

律师说，1972年中日邦交正常化时，中国已经免除了日本的战争赔款。

为什么？！

不知道，听说是为了开创中日世代友好。

这太不公平了！1895年日本人打败了中国清政府，两亿两白银赔款还嫌不够，还要了台湾、辽东……少一分钱人家都不干！哼！

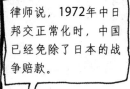

……

李老师，还看吗？老照片……后面还有很多，南京占领，武汉会战，长沙会战，台儿庄会战……还有打广东、海南……

不看了。

老李师，我想回家了。

好的，仁。

小郑、小柯，谢谢你们，这段时间让你们太辛苦了。这两天也是太麻烦你们了。

别这样说，两位请慢走……哦，对了，李老师，下周我把老照片带走，让我的导师再细致看一看。

两位慢走。

请放心，有什么消息我们会很快告诉你们的！

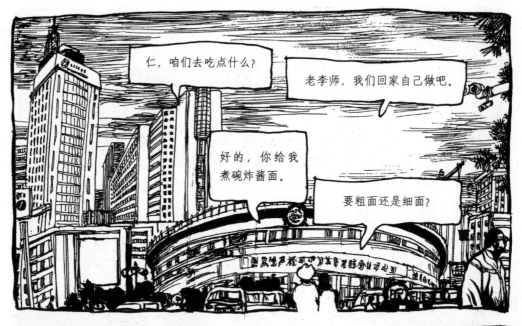

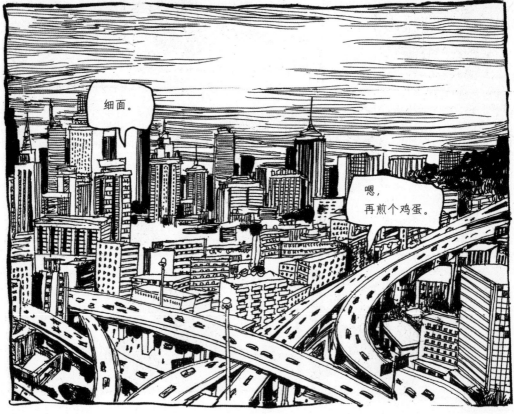

# 尾声

时间逝水，冬去春来，转眼半年多过去了。

当我渐渐淡忘了这个念头以后，有一天意外收到了小柯的邮件。

她告诉我，由于照片所承载的内容太多，相关人员直至最近才大致理出个头绪……

这批历史资料涉及抗日战争中的政治、军事、经济、社会等领域，约五千余张照片、上百幅图表、十几万字……

与此相同的画报在全国各地也有个人零星收藏，但像如此集中和品相完整的极为少见……建议妥善保存研究，避免流失、损坏。

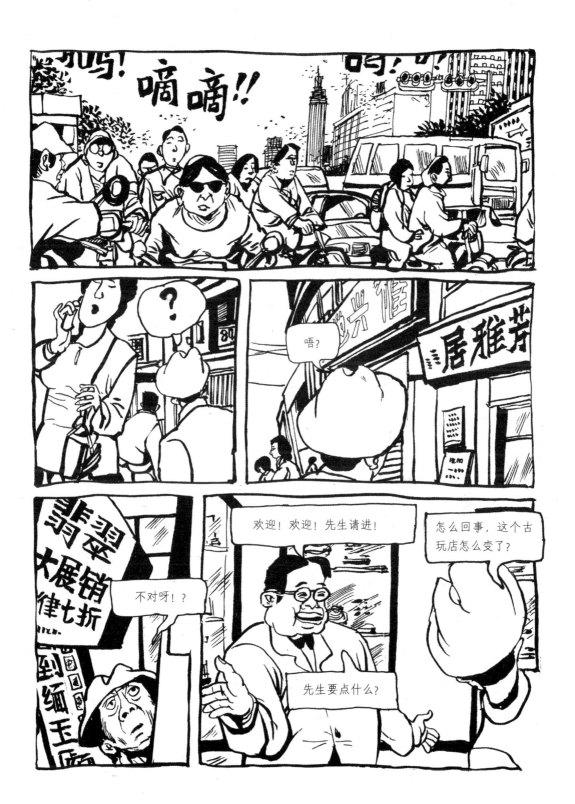

259

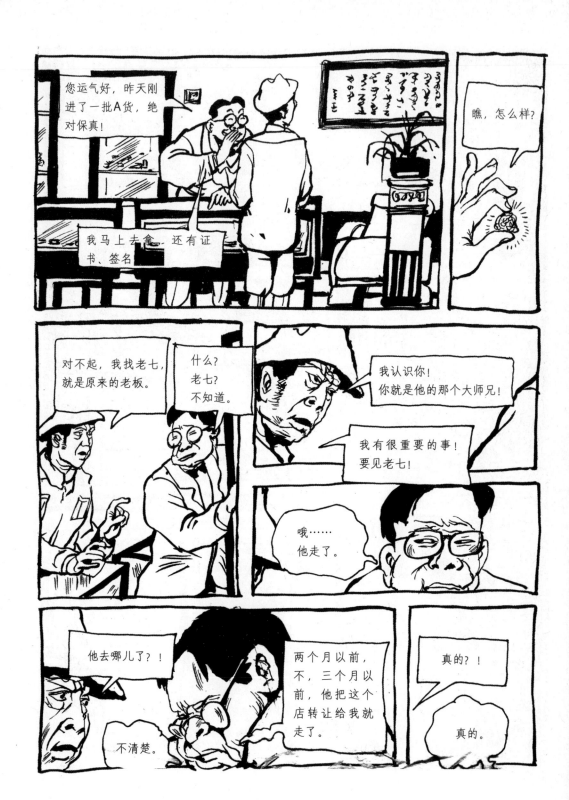

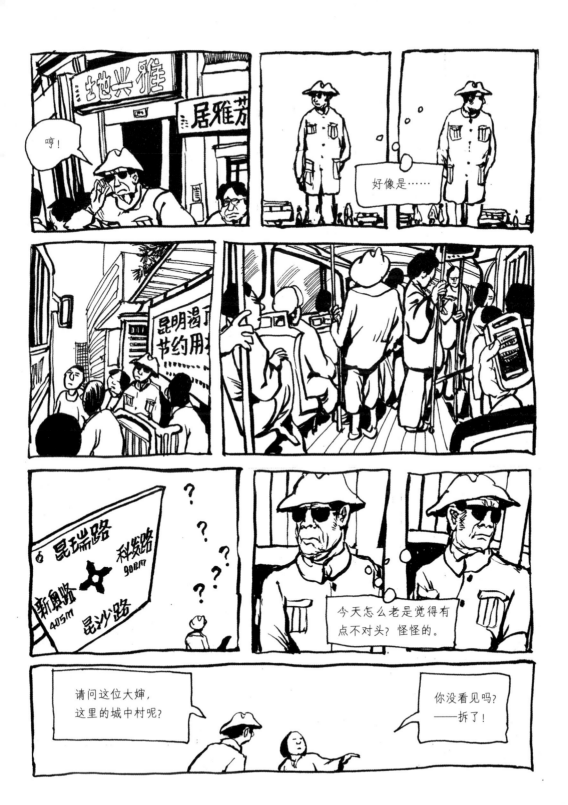

261

怎么那么快呢?

请问,原来住在这里的人都到哪儿去了?

不知道,
你问开发商去吧。

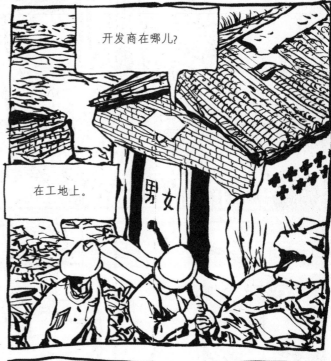

开发商在哪儿?

在工地上。

男女

工地在哪儿?

喏——

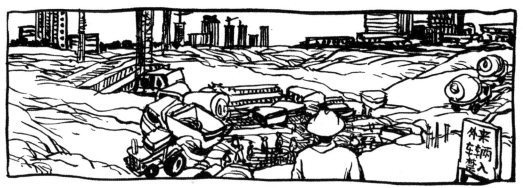

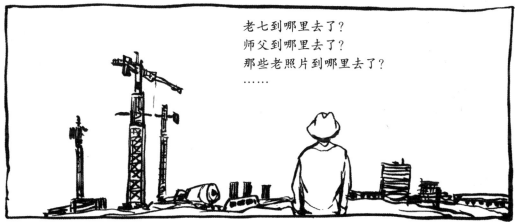

老七到哪里去了？
师父到哪里去了？
那些老照片到哪里去了？
……

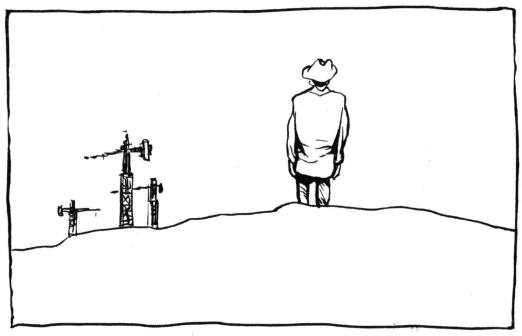

**图书在版编目（CIP）数据**

伤痕 / 李昆武绘著. —北京：生活·读书·新知三联书店，2012.11

ISBN 978-7-108-04295-8

Ⅰ．①伤… Ⅱ．①李… Ⅲ．①漫画－作品集－中国－现代 Ⅳ．①J228.2

中国版本图书馆CIP数据核字(2012)第240770号

责任编辑　鲍　准　刘　靖
装帧设计　蔡立国
版式设计　崔建华
责任印制　卢　岳
出版发行　生活·讀書·新知 三联书店
　　　　　（北京市东城区美术馆东街22号）
邮　　编　100010
经　　销　新华书店
印　　刷　北京市松源印刷有限公司
版　　次　2012年11月北京第1版
　　　　　2012年11月北京第1次印刷
开　　本　720毫米×1020毫米　1/16　印张17.25
字　　数　50千字　图435幅
印　　数　00,001-10,000册
定　　价　35.00元